희무휘필

戲墨揮筆

李玉東 著

明文堂

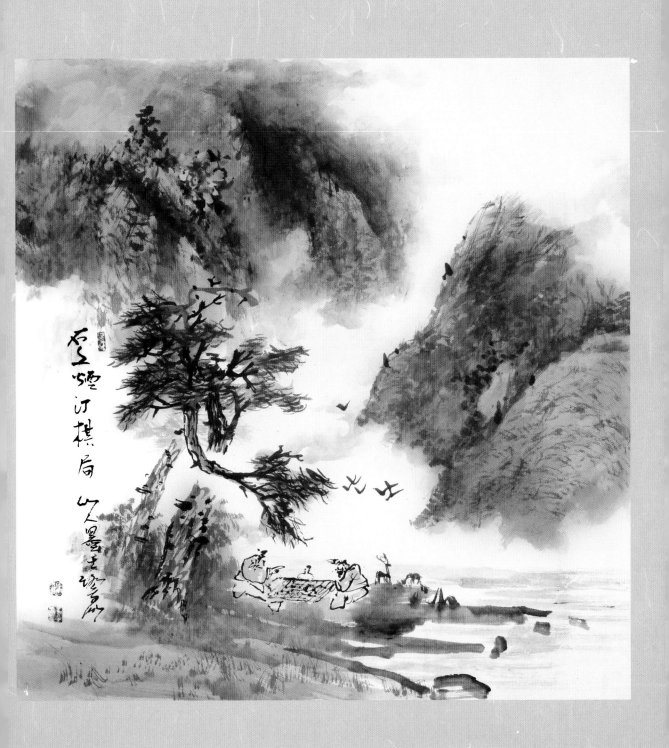

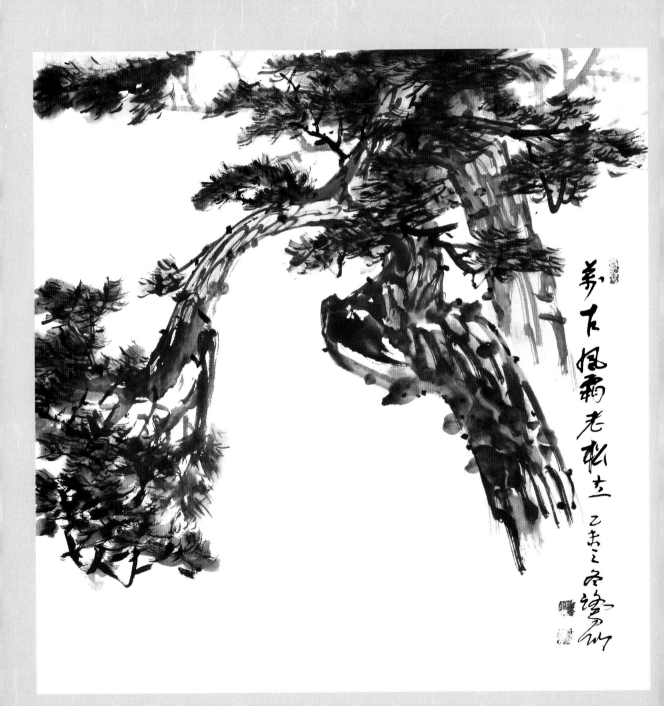

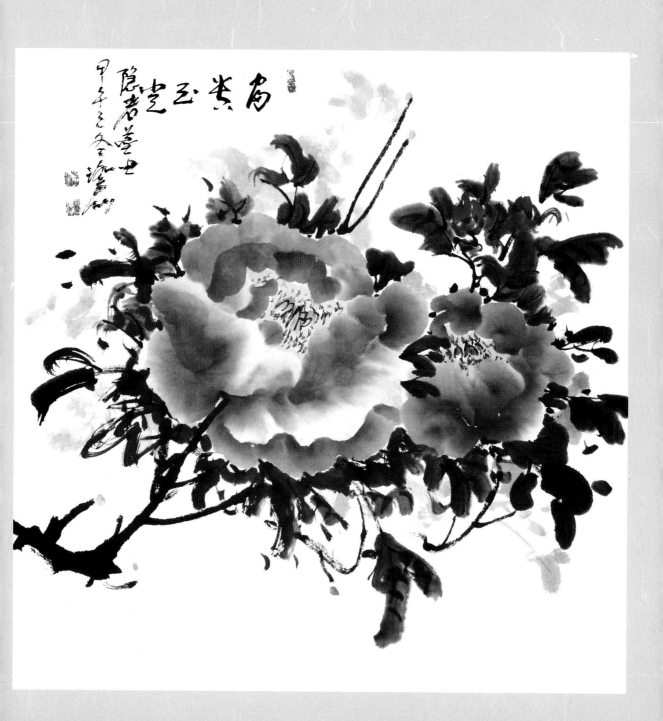

戱墨揮筆

책을 집필 하면서

나 자신도 부족함이 많은 한 사람으로서 예·도를 논한다는 사실이 매우 부끄럽다. 각박한 오늘날 현실에서 이 책으로 하여금 땅에 떨어진 예·도·의를 반성하고 새로운 각오를 다짐했으면 하는 생각에서 이 글을 쓰게 되었다. 사람으로써 갖추어야 할 부모에게 존경과 스승에게 예의와 벗과 벗 사이에 있는 의리(義理)와 사람과 사람과의 인간관계에서 차마 입으로 말할 수 없는 일이 이 세상에 너무도 많이 생기고 있는 사실을 매우 부끄럽게 생각한다.

즉 자식이 부모를 죽이고, 제자가 스승을 구타 및 폭언을 하고, 친우 간에 업신여기고, 질투, 시기하며 강자가 약자를 지나치게 무시하는 것들을 보면서 매우 안타깝게 생각한다.

한 인간이 태어나서 세상을 살아감에 있어서 부모를 존경하며, 제자는 스승을 존경하고 따라야 하지만 따르지 않는 몇몇 학생들 사이에는 더러 있는 게 현실이다.

우리 사회가 맑고, 밝게 살아가고 번영된 국가가 되기 위하여서는 도덕이 살아나야 하지 않겠는가? 도덕이 살아나야 인간관계가 아름다운 사회를 형성하지 않겠는가 하는 것이 이 저자로서의 생각이다.

끝으로 어려운 출판계의 현실에도 독자들을 위하여 이 책의 출판에 적극적인 협조를 해주신 출판사 측의 노고에 경하하며 특히 명문당 출판사 김동구 사장께 감사를 드리고 부족한 부분이 있으면 많은 가르침을 주시길 부탁 드리며 이만 줄인다.

2014년 12월

竹林軒人 鷺仙 李玉東

　　예향의 고장 진도에서 出生한 鷺仙 李玉東 先生은 一生을 詩, 畵, 書를 공부하신 분으로 일찍이 自身의 주옥같은 作品을 아끼지 않고 社會의 불우한 靑少年들을 위하여 봉사해 오신 분으로 널리 정평이 나 있으며 千의 붓을 들고 세계 각지의 자연 속을 여행하면서 氣運生動하는 作品을 表出하고자 노력하였으며, 사회의 각박한 인심을 보고 느낀 나머지 社會의 밝은 내일을 위하여 名言 · 名句集을 쓰시게 되었다.

　　글이란 것은 道의 근본이며, 道의 근본은 人의 心에 두어야 한다고 항상 말씀해 오던 중… 즉 마음을 善하게 먹고 行動해야 성공한다고 했으며 이 사회가 밝아진다고 했다.

　　위와 같은 마음에서 鷺仙 선생께서는 이 책을 쓰게 된 것이라고 생각한다.

　　끝으로 無知한 제가 推薦辭를 쓰게 되어 鷺仙 李玉東 先生님께 累가 되지 않을까 염려하며 本册이 출판되기까지 고생하신 관계자 여러분들에게 감사드립니다.

2015년 1월
유림산업 회장 김진장 배상

雪寒風이 山河에 가득한데 竹林亭舍에서 杜門不出하면서 時間이 날 때마다 틈틈이 數年을 名言·名句集을 쓰고 또 쓰고 했다는 사실을 잘 알고 있으며 藝術의 고장 珍島에서 出生한 鷺仙 李玉東 先生은 東洋畵를 전공하여 집안의 代를 이어서 학습하여 왔습니다.

深山幽谷 落水가 石을 뚫는 忍苦의 歲月을 견디며 얼마나 고생이 많았겠습니까마는 학습하고 또 학습하면서 손에서 펜과 붓을 놓지 않고 自身만의 세계를 창출하고자 노력해 왔습니다.

先生의 東洋畵 作品 세계는 自然스럽고 氣運生活하며 動的美學과 抽象的美學에 基礎를 두고 있으며, 단지 솜씨만을 表現하는게 아니라 知識을 그리며, 사람을 그리면 境·花를 그리며, 香, 林을 그리면 風을, 冬을 그리면 寒, 鳥를 그리며, 音, 泉을 그리면 聲을 表現하는 분으로 이미 세계적으로 正平이 나 있습니다.

일찍이 漢文學의 原理란 책을 18년에 걸쳐 출판하여 시중에 나와 있으며 금번에도 名言·名句集을 쓰시게 되었습니다.

끝으로 미천한 소생이 추천사를 쓰게 되어서 무한한 영광입니다.

아무쪼록 본 戱墨揮筆이 全國 坊坊曲曲에 보급되어 살기 좋은 세상을 만들었으면 합니다.

2015년 1월

한의사 이승교

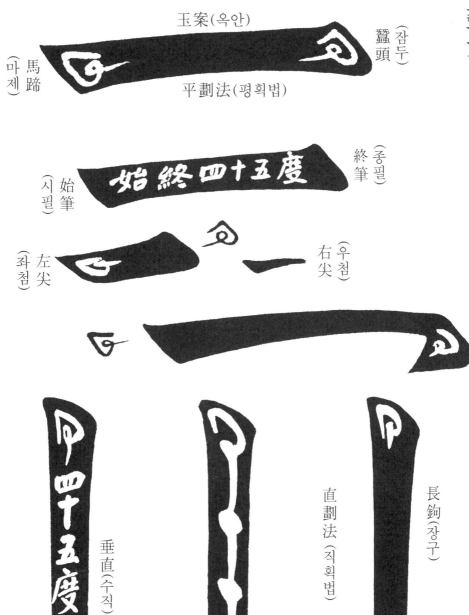

點劃法(1) 점획법

玉案(옥안)

(잠두)蠶頭

(마제)馬蹄

平劃法(평획법)

(종필)終筆

(시필)始筆

(우첨)右尖

(좌첨)左尖

長鉤(장구)

直劃法(직획법)

垂直(수직)

提起(제기)

背抛(배포)

懸針(현침)

11

包句(포구)

努句
(노구)

策(책)

鉤掠(구략)

平藏鋒句
(평장봉구)

挑法(도법)

努(노)

鉤法(구법)

向右句(향우구)

右員句
(우원구)

橫戈(창) 획과

右員句(우원구)

背抛
(배포)

浮鵝句
(부아구)

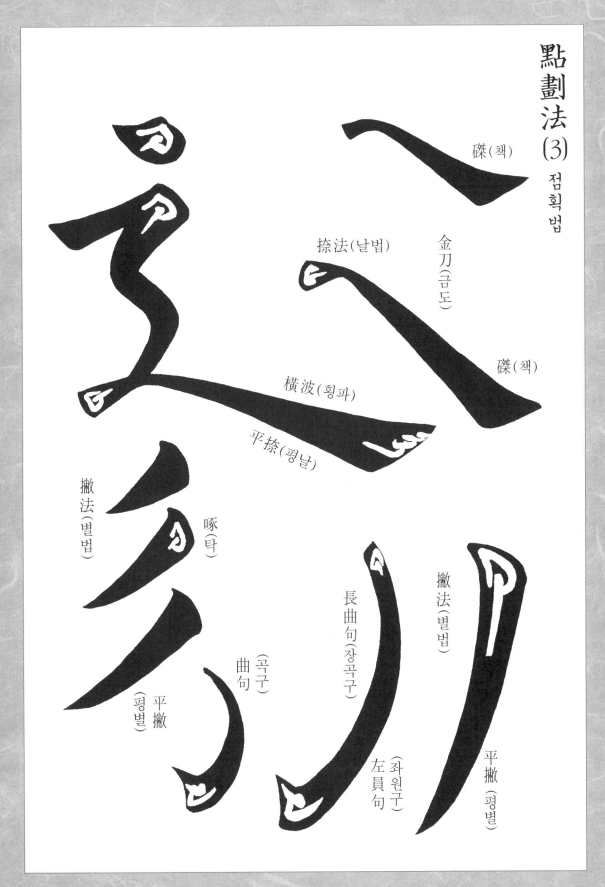

磔(책)

捺法(날법)

金刀(금도)

磔(책)

橫波(횡파)

平捺(평날)

撇法(별법)

啄(탁)

撇法(별법)

長曲句(장곡구)

曲句(곡구)

左員句(좌원구)

平撇(평별)

平撇(평별)

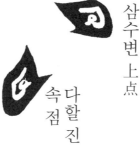

삼수변 上点

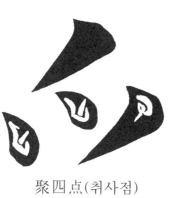

다할 진 속점

聚四点(취사점)
〔사랑 애 머리 점〕

벼화속점

啄 = 쪼을 탁

啄点(탁점)

背点(배점)

千重
(천중)
머리 점

삼수변 중간점

마음심 左点
(좌점)

글자자
머리 점

長点
(장점)

平点(평점)

벼화 머리점

삼수변 아랫점

작을 소 오른쪽 점

人生斯世 非學問 無
以爲人 所謂學問者

人生斯世非學問無
以爲人所謂學問者

人 사람 인
生 날 생
斯 이 사
世 세상 세
非 아닐 비
學 배울 학
問 물을 문
無 없을 무

以 써 이
爲 할 위
人 사람 인
所 바 소
謂 고할 위
學 배울 학
問 물을 문
者 놈 자

사람이 이 세상에 태어나서 공부를 하지 않으면 사람다운 사람이 될 수 없다. 이른바 공부를 하라는 것임.

15

爲子當孝爲臣當忠爲
夫婦當別爲兄弟當

爲 할 위
子 아들 자
當 마땅 당
孝 효도 효
爲 할 위
臣 신하 신
當 마땅 당
忠 충성 충
爲 할 위
夫 지아비 부
婦 지어미 부
當 마땅 당
別 분별 별
爲 할 위
兄 맏 형
弟 아우 제
當 마땅 당

아들이 되어서는 효도하고, 신하가 되어서는 마땅히 충성하고, 남편과 아내가 되어서는 마땅히 분별이 있고, 형과 아우가 되어서는 마땅히 (뒷장에 이어진다)

16

爲 (할 위) 朋 (벗 붕) 友 (벗 우) 當 (마땅 당) 有 (있을 유) 信 (믿을 신)

友 (벗 우) 爲 (할 위) 少 (적을 소) 者 (아들 자) 當 (마땅 당) 敬 (존경 경) 長 (길 장)

友爲少者當敬長 友爲朋友當有信

우애하고, 어린 자가 되어서는 마땅히 어른을 공경하고, 친구들과는 마땅히 믿음이 있어야 한다.

行之誠且久
是名光明藏

行之誠且久藏
是名光明藏

行 다닐행
之 갈지
誠 정성성
且 또차
久 오래구

是 이시
名 이름명
光 빛광
明 밝을명
藏 감출장

행하여 진실로 오래 하면

이것은 이름 하여 광명장이라고 한다.

18

仁 어질**인**
人 사람**인**
之 갈**지**
安 편안**안**
宅 집**택**

義 옳을**의**
人 사람**인**
之 갈**지**
正 바를**정**
路 길**로**

어진 것은 사람의 편안한 집이요,
옳은 것은 사람의 바른길이다.

19

若 같을 약
有 있을 유
不 아니 불
善 착할 선
之 갈 지
行 다닐 행
則 곧 즉
當 마땅 당

積 쌓을 적
誠 정성 성
忠 충성 충
諫 간할 간
漸 번질 점
喻 깨우칠 유
以 써 이
理 다스릴 리

● 만약 착하지 않은 행실이 있으면 마땅히 정성을 다하여 참되게 충고하고 그 이치를 알아듣도록 설명하여야 한다.

20

期於感悟不可遽加厲色拂言以失其和也

期 기약 기
於 어조사 어
感 감동할 감
悟 깨달을 오
不 아니 불
可 옳을 가
遽 급할 거
加 더할 가
厲 갈 려
色 빛 색
拂 떨칠 불
言 말씀 언
以 써 이
失 잃을 실
其 그 기
和 순할 화
也 어조사 야

느끼고 깨닫게 할 것이며 갑자기 노여운 빛을 띄우거나 거슬리는 말을 하여 그 화목을 깨트려서는 아니 될 것이다.

兄弟同受父母遺體
與我如一身視之當

兄弟同受父母遺體
與我如一身視之當

兄 만형
弟 아우제
同 한가지동
受 받을수
父 지아비부
母 어미모
遺 보낼유
體 몸체

與 더불여
我 나아
如 같을여
一 한일
身 몸신
視 볼시
之 갈지
當 마땅당

형과 아우는 함께 부모에게 유체를 받았으니

나의 몸과 같이 보아서 마땅히 (뒷장에 이어진다)

마땅히 함께 하라고 말하였다.

저와 나 사이가 없고 음식과 의복의 있고 없는 데로

服 옷 복
有 있을 유
無 없을 무
皆 다 개
當 마땅 당
共 한가지 공
之 갈 지
說 말씀 설

無 없을 무
彼 저 피
我 나 아
之 갈 지
間 사이 간
飲 마실 음
食 먹을 식
衣 옷 의

無彼我之間飲食衣
服有無皆當共之說

無波我之間飲食衣
服有無皆當共之說

無彼我之間飲食衣
服有無皆當共之說

使 하여금 사
兄 맏 형
飢 주릴 기
而 말 이을 이
身 몸 신
弟 아우 제
寒 찰 한

而 말 이을 이
兄 맏 형
溫 따뜻할 온
則 곧 즉
是 이 시
一 한 일
身 몸 신
之 갈 지

형은 굶주리는데 아우는 배부르고, 아우는 추위 떠는데

형은 따뜻하게 산다면 이것은 한 몸(뒷장에 이어진다)

身心豈得偏安乎今

中肢體或病或健也

身心豈得偏安乎今

中肢體或病或健也

中 가운데 중
肢 수족 지
體 몸 체
或 의심할 혹
病 병들 병
或 의심할 혹
健 튼튼할 건
也 어조사 야

身 몸 신
心 마음 심
豈 어찌 기
得 얻을 득
偏 치우칠 편
安 편안 안
乎 어조사 호
今 이제 금

가운데 팔 다리와 몸뚱이가 혹 병이 들고, 혹은 이제 튼튼한 것이라면
몸과 마음이 어찌 편안할 수가 있으랴.

人兄弟不相愛皆
緣不愛父母故若

人兄弟不相愛皆
緣不愛父母故若

人 사람 인
兄 맏 형
弟 아우 제
不 아니 불
相 서로 상
愛 사랑 애
皆 다 개
緣 연줄 연
不 아니 불
愛 사랑 애
父 지아비 부
母 어미 모
故 옛 고
若 같을 약

사람으로서 형제가 서로 사랑하지 않는 사람은 다 부모를 사랑하지 않는 연유이다. 그러므로 만일(뒷장에 이어진다)

有愛父母之心則皆可
不愛父母之子乎兄弟

有 있을 유
愛 사랑 애
父 지아비 부
母 어미 모
之 갈 지
心 마음 심
則 곧 즉
皆 다 개
可 옳을 가

不 아니 불
愛 사랑 애
父 지아비 부
母 어미 모
之 갈 지
子 아들 자
乎 어조사 호
兄 맏 형
弟 아우 제

부모를 사랑하는 마음을 가졌다면
어찌 부모의 자식으로 형제를 사랑하지 않으랴.

其기
婦 지아비 부
德 큰 덕
者 놈 자
淸 맑을 청
貞 곧을 정

廉 청렴할 렴
節 절개 절
守 지킬 수
分 나눌 분
整 가지런할 정
齊 엄숙할 제

부덕이라는 것은 맑고 곧으며 검소한 생활을 해야 하고

분수를 지키며 몸가짐을 단정히 해야 하며 (뒷장에 이어진다)

其婦德者淸貞
廉節守分整齊

其婦德者淸貞
廉節守分整齊

28

行 다닐 행
止 그칠 지
有 있을 유
恥 부끄럼 치
動 움직일 동
靜 고요할 정

有 있을 유
法 법 법
此 그칠 차
爲 할 위
婦 지아비 부
德 큰덕 덕
也 어조사 야

행동을 그침에 부끄러움이 있고 동정을 법도에 맞게 하면 이것이 부녀자의 덕이라 한다.

塵垢衣服鮮潔

婦容者洗浣

塵垢衣服鮮潔

婦容者洗浣

婦 지어미 부
容 얼굴 용
者 놈 자
洗 씻을 세
浣 씻을 완
塵 티끌 진
垢 때 구
衣 옷 의
服 옷 복
鮮 깨끗할 선
潔 깨끗할 결

부용이란 것은 집안을 깨끗이 청소하며
의복을 세탁하여 깨끗하게 하고 (뒷장에 이어진다)

沐 머리 감을 목
浴 목욕할 욕
及 미칠 급
時 때 시
一 날 일
身 몸 신
無 없을 무
穢 더러울 예
此 이 차
爲 할 위
婦 지아비 부
容 얼굴 용
也 어조사 야

목욕을 깨끗이 하여 몸에 더러움이 없는 것이 부녀자의 용모라 한다.

沐浴及時一身
無穢此爲婦容也

婦言者擇師而
說不談非禮

婦言者擇師而
說不談非禮

婦 지아비 부
言 말씀 언
者 놈 자
擇 가릴 택
師 스승 사
而 어조사 이

說 말씀 설
不 아닐 부
談 말씀 담
非 아니 불
禮 예도 례

부언이란 것은 본받을 만한 말을 가려서 말을 하며,

예가 아닌 말은 말하지 말고(뒷장에 이어진다)

時然後言人不厭其言此爲婦言也

時然後言人不厭其言此爲婦言也

時然 때시 그럴연
後 뒤후
言 말씀언
人 사람인
不 아니불
厭 싫을염
其 그기

言 말씀언
此 이차
爲 할위
婦 지아비부
言 말씀언
也 어조사야

남의 말이 끝난 후에 말을 하면 사람이 그 말을 싫어하지 아니함이니, 이것 또한 부녀자의 말이다.

婦工者專勤
紡績勿好暈酒

婦 지아비 부
工 공장이 공
者 놈 자
專 오직 전
勤 부지런할 근
紡 길쌈 방
績 공적 적
勿 아니 물
好 좋을 호
暈 무리 훈
酒 술 주

부공이라는 것은 오로지 베 짜는 일을 부지런히 하며
어지럽게 술 마시기를 좋아하지 말고 (뒷장에 이어진다)

供 이바지할 공
其 그 기
甘 달 감
旨 뜻 지
以 써 이
奉 받들 봉
賓 손님 빈

客 손님 객
此 이 차
爲 할 위
婦 지아비 부
工 장인 공
也 어조사 야

맛있게 음식을 만들어서 손님을
잘 대접하는 것이 부녀자의 부공이다.

君子與義小人與利
與義日興與利日廢

君子與義小人與利
與義日興與利日廢

君 임금 군
子 아들 자
與 더불 여
義 옳을 의
小 작을 소
人 사람 인
與 더불 여
利 이로울 이

與 더불 여
義 옳을 의
日 날 일
興 일어날 흥
與 더불 여
利 이로울 이
日 날 일
廢 폐할 폐

군자는 의를 좋아하고, 소인은 이를 좋아한다.
의를 좋아하는 사람은 흥해지고, 이를 좋아하는 사람은 폐한다.

36

君子尚德小人尚力
尚德樹恩尚力樹敵

君子尚德小人尚力
尚德樹恩尚力樹敵

君_{임금 군} 尚_{숭상할 상}
子_{아들 자} 德_{큰덕}
尚_{숭상할 상} 樹_{나무 수}
德_{큰덕} 恩_{은혜 은}
小_{작을 소} 尚_{숭상할 상}
人_{사람 인} 力_{힘 력}
尚_{숭상할 상} 樹_{나무 수}
力_{힘 력} 敵_{대적할 적}

군자는 덕을 숭상하고, 소인은 힘을 숭상하니
덕을 숭상하면 은혜를 심고, 힘을 숭상하면 적을 심는다.

37

君 임금 군
子 아들 자
作 지을 작
福 복 복
小 작을 소
人 사람 인
作 지을 작
威 위엄 위

作 지을 작
福 복 복
福 복 복
至 이를 지
作 지을 작
威 멸할 멸
禍 재앙 화
隨 따를 수

군자는 복을 짓고, 소인은 위험을 짓는다.
복을 지으면 복이 오고, 위험을 지으면 화가 따른다.

君子樂善小人樂惡

樂善善作樂惡惡生

君 임금 군
子 아들 자
樂 즐거울 낙
善 착할 선
小 작을 소
人 사람 인
樂 즐거울 낙
惡 악할 악

樂 즐거울 낙
善 착할 선
善 착할 선
作 지을 작
樂 즐거울 낙
惡 악할 악
惡 악할 악
生 날 생

군자는 선을 좋아하고, 소인은 악을 좋아한다.

선을 좋아하면 선을 짓고, 악을 좋아하면 악이 생긴다.

苦盡甘來

苦盡甘來

苦 고통 고
盡 다할 진
甘 달 감
來 올 래

고생 끝에 즐거움이 온다.

居敬慈和

居敬慈和

居 살 거
敬 공경 경
慈 사랑 자
和 화할 화

세상을 살아감에 있어서 어른을 존경하고
서로 이해하고 용서하고 살아라.

40

居無求安

居無求安

居　살 거
無　없을 무
求　구할 구
安　편안 안

세상을 살아감에 있어 편안한 것만 바라지 말라.

居安思危

居安思危

居　살 거
安　편안 안
思　생각 사
危　위태할 위

세상을 편안하게 지낼 때 위태함을 생각하라.

去華就實

去華就實

去 갈 거
華 빛날 화
就 나갈 취
實 열매 실

화려함을 추구하지 말고 검소한 길을 가라.

格貴品高

格貴品高

格 품격 격
貴 귀할 귀
品 무리 품
高 높을 고

인격은 소중하게 품위는 고상하게 하라.

見賢思齊

見 볼 견
賢 어질 현
思 생각 사
齊 가지런할 제
(같게 하다)

● 어진 이를 보고 가지런 하기를 생각하라.

見利思義

見 볼 견
利 이로울 이
思 생각 사
義 옳을 의

● 이로움을 보거든 의를 생각하라.

謙則有德

44

謙 겸손 겸
則 곧 즉
有 있을 유
德 큰 덕

겸손하면 덕이 있다.

謙和勤儉

謙和勤儉

謙 겸손 겸
和 화할 화
勤 부지런할 근
儉 검소할 검

겸손하고 화목하고 부지런하고 검소하게 살라.

敬慎無怠

敬慎無怠

敬
공경 경
慎
삼갈 신
無
없을 무
怠
게으를 태

공경하고 삼가서 태만함이 없어야 한다.

敬身修德

敬身修德

敬
공경 경
身
몸 신
修
닦을 수
德
큰 덕

몸을 조심하고 덕을 닦아라.

過則勿憚改

過則勿憚改

過 넘을 과
則 곧 즉
勿 아니 물
憚 수고로울 탄
改 고칠 개

● 잘못이 있을 때는 꺼릴 것 없이 속히 고쳐야 한다.

口是傷人斧

口是傷人斧

口 입 구
是 이 시
傷 이끌 상
人 사람 인
斧 도끼 부

● 입은 사람을 상하는 도끼이다.

46

口是心非

口是心非

입구 口 是 이시 心 마음심 非 아닐비

말로써는 옳다고 하면서 마음속으로는 비난한다.

曲在我

曲在我

曲 굽을곡 在 있을재 我 나아

모든 잘못은 나에게 있다.

躬 몸 궁
服 입을 복
節 마디 절
儉 검소할 검

● 절약과 근검을 몸에 익혀라.

窮當益堅壯

窮當益堅壯

窮 다할 궁
當 당할 당
益 더할 익
堅 굳을 견
壯 장할 장

● 대장부로써 곤궁하면 더욱 더 굳세고 단단해야 한다.

克己復禮

克己復禮

克己 이길극
復 몸기
돌아올 복
禮 예도 례

자신을 이겨 예에 돌아가라.(예의를 지킴.)

克伐怨欲

克伐怨欲

克 이길극
伐 칠 벌
怨 원망할 원
欲 탐낼 욕

네 가지의 악덕 ① 克∷남을 이기기를 즐기고, ② 伐∷자기의 재능을 자랑하고 ③ 怨∷원한을 품고, ④ 欲∷남의 것을 탐내는 것을 하지 말라.

根深葉茂

根深葉茂

根 뿌리 근
深 깊을 심
葉 잎사귀 엽
茂 무성할 무

● 뿌리가 깊으면 잎사귀가 무성하다.

勤勉誠實

勤勉誠實

勤 부지런할 근
勉 힘쓸 면
誠 정성 성
實 열매 실

● 부지런하고 노력하여 성실하라.

50

謹言愼行

謹 삼갈 근
言 말씀 언
愼 삼갈 신
行 다닐 행

● 말을 삼가해서 하고 신중히 행동하라.

勤者得寶

勤 부지런할 근
者 놈 자
得 얻을 득
寶 보배 보

● 부지런한 자는 재물을 얻는다.

勤儉成家

勤儉成家

勤 부지런할 근
儉 검소할 검
成 이룰 성
家 집 가

근면하고 성실하면 성공한다.

內柔外剛

內柔外剛

內 안 내
柔 부드러울 유
外 밖 외
剛 굳을 강

내심으로는 부드럽게 하고 외모는 강하게 하라.

訥言敏行

訥言敏行

訥 말 더듬을 눌
言 말씀 언
敏 재빠를 민
行 다닐 행

● 말은 더듬어도 행동은 민첩하게 하라.

能書不擇筆

能書不擇筆

能 능할 능
書 글 서
不 아니 불
擇 가릴 택
筆 붓 필

● 글을 잘 쓰는 사람은 붓의 좋고 나쁨을 가리지 않는다.

能忍最寶

能忍最寶

能_{능할 능} 忍_{참을 인} 最_{가장 최} 寶_{보배 보}

● 참는 것이 가장 좋은 보배다.

達不離道

達不離道

達_{통달할 달} 不_{아니 불} 離_{떠날 리} 道_{길 도}

● 출세를 해도 도를 떠나서는 안 된다.

54

斷 끊을 단
而 어조사 이
敢 구태여 감
行 다닐 행
鬼 귀신 귀
神 귀신 신
避 피할 피
之 갈 지

아무리 어려운 일이라도 결단성 있게 해나가면 귀신이라도 그 길을 피해서 사람의 뜻대로 된다.

55

大志者不棄望

大志者不棄望

大 큰대
志 뜻지
者 놈자
不 아니불
棄 버릴기
望 바랄망

큰 뜻을 가진 사람은 희망을 버리지 않는다.

德不孤必有隣

德不孤必有隣

德 큰덕
不 아니불
孤 홀로독
必 반드시필
有 있을유
隣 이웃린

덕을 쌓은 사람들은 외롭지 아니하고 반드시 좋은 이웃이 있다.

德必有隣

德必有隣

德 큰덕　必 반드시 필　有 있을 유　隣 이웃 린

덕을 베풀면 좋은 이웃이 있다.

道德爲師友

道德爲師友

道 길도　德 큰덕　爲 할위　師 스승사　友 벗우

도와 덕을 스승과 벗으로 삼아라.

57

道成德立

道成德立

道 길 도
成 이룰 성
德 큰 덕
立 설 립

도를 이루고 덕을 세워라.

篤志如學

篤志如學

篤 도타울 독
志 뜻 지
如 같을 여
學 배울 학

돈독한 뜻으로 한결같이 배워라.

58

冬氷可折

冬氷可折

冬 겨울 동
氷 얼음 빙
可 옳을 가
折 꺾을 절

흐르는 물도 얼음이 되면 손쉽게 부러진다.

登高自卑

登高自卑

登 오를 등
高 높을 고
自 스스로 자
卑 낮출 비

높은데 오르려면 낮은데 부터 시작하라.

59

樂生於憂 樂生於憂

樂 즐거울 낙
生 날 생
於 어조사 어
憂 근심 우

즐거움은 근심에서 온다.

樂善不倦 樂善不倦

樂 즐거울 낙
善 착할 선
不 아니 불
倦 게으를 권

선행을 좋아하고 베풀기를 게을리 말라.

樂而後有優者聖人不爲

樂而後有優者聖人不爲

樂 즐거울 낙
而 써 이
後 뒤 후
有 있을 유
優 넉넉할 우
者 놈 자
聖 성인 성
人 사람 인
不 아니 불
爲 할 위

즐거운 뒤에 근심이 있는 것이니
성인은 하지 않는다.

來語不美去語何美

來 올래
語 말씀어
不 아니불
美 아름다울미
去 갈거
語 말씀어
何 어찌하
美 아름다울미

즉 오는 말이 고와야 가는 말이 곱다. 오는 말이 곱지 아니하면 가는 말이 어찌 고울소냐.

露積成海

露 이슬로
積 쌓을적
成 이룰성
海 바다해

한 방울의 이슬이 모여 바다를 이룬다.

留水足以壹榼

留水足以壹榼

留 머무를 유
水 물 수
足 발 족
以 써 이
壹 한 일
榼 합 통

빗방울은 비록 작지만 이것이 많이 모이면 그릇에 가득 찬다.

立石矢

立石矢

立 설 입
石 돌 석
矢 살 지

한 가지 일에 집념하면 안 되는 일이 없다.

磨斧爲針

磨斧爲針

磨갈마 斧도끼부 爲할위 針바늘침

● 도끼를 갈아 바늘을 만들어라, 즉 정성을 다해라.

磨我鐵杵

磨我鐵杵

磨갈마 我나아 鐵쇠철 杵절구공이저

● 자신을 쇠절구처럼 갈고 닦아라.

萬事如意

萬事如意

萬 일만 만
事 일 사
如 같을 여
意 뜻 의

열심히 노력하면 뜻과 같이 된다.

罔談彼短

罔談彼短

罔 없을 망
談 말씀 담
彼 저 피
短 짧을 단

남의 단점을 말하지 말라.

65

每事盡善

每事盡善

每 매양 매
事 일 사
盡 다할 진
善 착할 선

모든 일에 최선을 다하라.

明鏡止水

明鏡止水

明 밝을 명
鏡 거울 경
止 그칠 지
水 물 수

잡념과 가식과 허욕이 없는 아주 맑고 깨끗한 마음을 갖자.

無 없을 무
愧 부끄러울 괴
我 나 아
心 마음 심

마음에 부끄러운 일을 하지 말라.

無愧我心

無愧我心

無愧於天

無愧於天

無 없을 무
愧 부끄러울 괴
於 어조사 어
天 하늘 천

하늘을 우러러 마음에 한 점 부끄럼 없이 살라.

無信不立

無 없을 무
信 믿을 신
不 아니 불
立 설 립

신용이 없으면 성공할 수 없다.

務實力行

務 힘쓸 무
實 열매 실
力 힘 력
行 다닐 행

거짓 없는 진실에 힘쓰고 옳은 일에 힘써 행하라.

68

無言實踐

無言實踐

無 없을 무
言 말씀 언
實 열매 실
踐 맑을 천

모든 일은 말없이 실천하라.

無慾見眞

無慾見眞

無 없을 무
慾 욕심 욕
見 볼 견
眞 참 진

욕심이 없으면 참된 진리를 본다.

無遠慮必有近優

無遠慮必有近優

無 없을 무
遠 멀 원
慮 생각할 려
必 반드시 필
有 있을 유
近 가까울 근
優 넉넉할 우

장래를 생각하지 않고 눈앞의 일만을 생각하면 머지않아 반드시 근심이 생긴다.

無忍不達

無忍不達

無 없을 무
忍 참을 인
不 아닐 부
達 도달할 달

참을성이 없으면 무엇이든지 이룰 수 없다.

70

無餌之鉤不可以得魚

可以得魚

無餌之鉤不可以得魚

無 없을 무
餌 미끼 이
之 갈 지
鉤 갈고리 구
不 아니 불
可 옳을 가
以 써 이
得 얻을 득
魚 고기 어

미끼 없는 낚시는 고기를 잡을 수 없다.

71

無汗不成

無汗不成

無 없을 무
汗 땀 한
不 아니 불
成 이룰 성

땀을 흘리지 않고는 무엇이든지 이루지 못한다.

百鍊千磨

百鍊千磨

百 일백 백
鍊 단련할 련
千 일천 천
磨 갈 마

자신을 백 번이고 천 번이고 갈고 닦아라.

百忍有和

百<ruby>忍<rt>일백 백</rt></ruby>
忍<ruby><rt>참을 인</rt></ruby>
有<ruby><rt>있을 유</rt></ruby>
和<ruby><rt>화할 화</rt></ruby>

백 번 참으면 마음이 편안하다.

福在養人

福<ruby><rt>복 복</rt></ruby>
在<ruby><rt>있을 재</rt></ruby>
養<ruby><rt>기를 양</rt></ruby>
人<ruby><rt>사람 인</rt></ruby>

복은 사람을 기르는데 있다.

富貴逼人來

富 부자 부　貴 귀할 귀　逼 가까울 핍　人 사람 인　來 올 래

힘써 노력하면 부귀는 이루어진다.

富不儉用貧後悔

富 부자 부　不 아니 불　儉 검사 검　用 쓸 용　貧 가난 빈　後 뒤 후　悔 삼가할 회

부자일 때 아껴 쓰지 않으면 가난해지면 후회한다.

74

弗慮胡獲

弗慮胡獲

弗 어길 불
慮 생각할 려
胡 어조사 호
獲 얻을 획

무슨 일이든지 신중히 생각하지 않으면 좋은 결과를 얻을 수 없다.

不忘忠敬

不忘忠敬

不 아니 불
忘 잊을 망
忠 충성 충
敬 공경 경

충실하고 공경하는 마음을 잊지 말라.

不誠無物

不誠無物

不 아니 불
誠 정성 성
無 없을 무
物 만물 물

성실하지 못하면 재물이 없다.

不怨天不尤人

不怨天不尤人

不 아닐 부
怨 원망할 원
天 하늘 천
不 아니 불
尤 더욱 우
人 사람 인

하늘을 원망하지도 사람을 탓하지도 말라.

76

不入虎穴焉得子

不 아니 불
入 들 입
虎 범 호
穴 구멍 혈
焉 어찌 언
得 얻을 득
子 아들 자

호랑이 굴에 들어가지 않고 어찌 호랑이를 잡으랴.
(어려운 곤경을 경험하지 않고는 성공을 획득할 수 없다.)

不接賓客去後悔

不 아닐 부
接 이을 접
賓 손님 빈
客 손객
去 갈 거
後 뒤 후
悔 뉘우칠 회

손님을 대접하지 않으면 간 뒤에 후회한다.

不治垣墻盜後悔

不治垣墻盜後悔

●
不 아니 불
治 다스릴 치
垣 낮을 담 원
墻 담 장
盜 도적 도
後 뒤 후
悔 뉘우칠 회

담장을 고치지 않으면 도둑맞은 뒤에 후회한다.

不親家族疎後悔

不親家族疎後悔

不 아니 불
親 친할 친
家 집 가
族 무리 족
疎 성길 소
後 뒤 후
悔 뉘우칠 회

●
가족에게 친절하지 않으면 멀어진 후에 뉘우친다.

不孝父母死後悔

不 아니 불
孝 효도 효
父 아비 부
母 어미 모
死 죽을 사
後 뒤 후
悔 뉘우칠 회

부모에게 효도하지 않다면 죽은 뒤에 뉘우친다.

鵬夢蟻生

鵬 봉새 붕
夢 꿈 몽
蟻 왕개미 의
生 날 생

● 큰 꿈을 가지고 개미처럼 부지런한 생활을 하라.

益人智莫若於書籍

益人智莫若於書籍

益 더할 익
人 사람 인
智 알 지
莫 없을 막
若 같을 약 (견줄만 하다.)
於 어조사 어 (~에 ~보다 더)
書 쓸 서
籍 서적 적

사람이 지식을 늘리는 데는 서적(책)보다 좋은 것이 없다.

非禮不動

非禮不動

非 아닐 비
禮 예도 예
不 아닐 부
動 움직일 동

예가 아니면 움직이지 말라.

非禮不言

非禮不言

예가 아니면 말하지 말라.

非 아닐 비
禮 예도 예
不 아니 불
言 말씀 언

예가 아니면 말하지 말라.

貧者小人

貧者小人

貧 가난할 빈
者 놈 자
小 작을 소
人 사람 인

가난한 사람은 굽히는 일이 많아서 소인처럼 보인다.

81

四計

四計

四計

四 넉 사
計 셈 계

● 하루에 계획은 아침에 있고, 한 해의 계획은 봄에 있고, 한 평생의 계획은 부지런함에 있고, 한 집안의 계획은 화목함에 있다.

思判行省

思判行省

思 생각 사
判 판단할 판
行 다닐 행
省 볼 성

● 생각하고 판단하고 행동하고 반성하라.

事必歸正
事必歸正

事 일 사
必 반드시 필
歸 돌아갈 귀
正 바를 정

무슨 일이든 반드시 정당한 방향으로 귀착한다.

三省吾身
三省吾身

三 석 삼
省 살필 성
吾 나 오
身 몸 신

하루에 세 번씩 자신을 반성해라.

三歲之習至于八十

三歲之習至于八十

三 석삼
歲 해세
之 갈지
習 거듭습
至 이를지
于 어조사우
八 여덟팔
十 열십

세 살 버릇이 여든까지 간다.

相生樂生

相生樂生

相 서로상
生 날생
樂 즐거울낙
生 날생

서로 아끼고 사랑하면 즐거운 날이 찾아온다.

84

歲不我延

歲不我延

歲 해세
不 아니불
我 나아
延 갈정

● 세월은 나를 위해서 머무르지 (기다려 주지) 않는다.

色不謹愼病後悔

色不謹愼病後悔

色 빛색
不 아니불
謹 삼갈근
愼 삼갈신
病 병들병
後 뒤후
悔 뉘우칠회

● 여색을 삼가 하지 않으면 병이 든 후에 후회한다.

多讀書添君子智

多讀書添君子智

多 많을 다
讀 읽을 독
書 글 서
添 더할 첨
君 임금 군
子 아들 자
智 지혜 지

독서를 많이 하면 군자의 지혜가 더해준다.

惜時如金

惜時如金

惜 아낄 석
時 때 시
如 같을 여
金 쇠 금

황금처럼 시간을 아껴라.

誠 實 在 勤

誠 實 在 勤

誠 정성 성
實 열매 실
在 있을 재
勤 부지런할 근

성실은 부지런함에 있다.

誠 心 誠 意

誠 心 誠 意

誠 정성 성
心 마음 심
誠 정성 성
意 뜻 의

참되고 정성을 다하라.

87

性清者榮　性清者榮　誠愛敬信　誠愛敬信

性 성품 성
清 맑을 청
者 놈 자
榮 영화 영

천성이 맑은 사람은 번영을 누린다.

誠 정성 성
愛 사랑 애
敬 공경할 경
信 믿을 신

성실, 사랑, 공경, 믿음으로 생활하라.

少不勤學老後悔

少不勤學老後悔

少 젊을 소
不 아니 불
勤 부지런할 근
學 배울 학
老 늙을 노
後 뒤 후
悔 뉘우칠 회

● 젊을 때 부지런히 배우지 않으면 늙어서 후회한다.

率禮踏謙

率禮踏謙

率 거느릴 솔
禮 예도 예
踏 밟을 답
謙 겸손 겸

● 사람이 할 도리에 따라 겸손하게 행동하라.

89

順德崇禮

順德崇禮

順 순할 순
德 큰덕
崇 높을 숭
禮 예도 예

사람의 도리를 다하고 예도를 지켜라.

修道遠惡

修道遠惡

修 닦을 수
道 길 도
遠 멀 원
惡 악할 악

도를 닦아 악을 멀리하라.

90

修身齊家

修身齊家

修 닦을 수
身 몸 신
齊 가지런할 제
家 집 가

몸을 닦아 집안을 가지런히 하라.

修人事待天命

修人事待天命

修 닦을 수
人 사람 인
事 일 사
待 기다릴 대
天 하늘 천
命 목숨 명

사람이 자기 할 일을 다 하고 하늘의 뜻을 기다려라.

水滴而聚

水滴而聚

水 물수
滴 물방울 적
而 어조사 이
聚 통할 천

물방울이 모여서 깊어지면 고기가 모여든다.

愼思篤行

愼思篤行

愼 삼갈 신
思 생각 사
篤 도타울 독
行 다닐 행

신중히 생각하고 행동은 대담하게 하라.

水至清則無魚
人至察則無待

水至清則無魚
人至察則無待

水　물 수
至　이를 지
清　맑을 청
則　곧 즉
無　없을 무
魚　고기 어

人　사람 인
至　이를 지
察　살필 찰
則　곧 즉
無　없을 무
待　기다릴 대

물이 지극히 맑으면 고기가 없고,
사람이 지극히 명찰하면 친구가 없다.

信爲萬事本

信爲萬事本

信 믿을 신
爲 할 위
萬 일만 만
事 일 사
本 근본 본

신용이 만사의 근본이 된다.

愼終如始

愼終如始

愼 삼갈 신
終 마칠 종
如 같을 여
始 비로소 시

처음이 신중한 것 같이 끝도 신중히 하라.

94

深思高擧

深思高擧

深 깊을 심　思 생각 사　高 높을 고　擧 들 거

生각은 깊게 하고, 행동은 대담하게 하여라.

安不思難敗後悔

安不思難敗後悔

安 편안할 안　不 아니 불　思 생각 사　難 어려울 란　敗 패할 패　後 뒤 후　悔 뉘우칠 회

편안할 때 어려움을 생각하지 않으면 어려울 때 뉘우친다.

95

安貧樂業

安貧樂業

安 편안 안
貧 가난 빈
樂 즐거울 낙
業 업 업

가난함을 편히 여기고 일을 즐겨하라.

愛親敬長

愛親敬長

愛 사랑 애
親 어버이 친
敬 공경 경
長 어른 장

어버이를 사랑하고 어른을 공경하라.

與朋友交言而有信

與朋友交言而有信

與 어조사 여
朋 벗 붕
友 벗 우
交 사귈 교
言 말씀 언
而 어조사 이
有 있을 유
信 믿을 신

벗과 더불어 교제함에는 말에 믿음이 있어야 한다.

愛親者不敢惡於人

愛 사랑 애
親 어버이 친
者 놈 자
不 아니 불
敢 구태여 감
惡 악할 악
於 어조사 어
人 사람 인

부모를 사랑하는 자는 어진 자로 남을 미워하지 않는다.

易地思之

易地思之

易 바꿀 역
地 땅 지
思 생각 사
之 갈 지

처지를 바꾸어서 생각하라.

往而不來者年

往而不來者年

往 갈 왕
而 어조사 이
不 아니 불
來 올 래
者 놈 자
年 해 년

세월이 가면 두 번 돌아오지 않는다.

往 갈 왕
者 놈 자
不 아니 불
可 옳을 가
諫 간할 간
來 올 래
者 놈 자
不 아니 불
可 옳을 가
追 쫓을 수

과거의 일을 의논해야 소용없고 장래의 일에 대하여 주의하여 전과를 되풀이 말라.

99

外剛內柔

外剛內柔
外 밖 외
剛 군셀 강
內 안 내
柔 부드러울 유

겉으로는 굳게 보이나 속으로는 부드러워라.

外寬內直

外寬內直
外 바깥 외
寬 넓을 관
內 안 내
直 곧을 직

타인에게는 부드럽고 넓게 대하며 자기에게는 엄격하여라.

外柔內剛

外 밖 외
柔 부드러울 유
內 안 내
剛 굳셀 강

• 겉으로는 부드럽게 하고, 속으로는 굳세게 하라.

遇難成祥

遇 만날 우
難 어려울 난
成 이룰 성
祥 상서 상

• 어려움을 만나 상서(좋은 징조)를 이룬다.

危言危行

危言危行

危 위험할 위
言 말씀 언
危 위험할 위
行 다닐 행

정직하게 말하고 정직하게 행동하라.

惟善是寶

惟善是寶

惟 오직 유
善 착할 선
是 이시
寶 보배 보

오직 착한 것이 보배다.

有始有終

有始有終

有 있을 유
始 비로소 시
有 있을 유
終 마칠 종

시작할 때와 끝맺을 때가 한결같이 변함이 없어야 한다.

柔亦不茹剛亦不吐

柔亦不茹剛亦不吐

柔 부드러울 유
亦 또 역
不 아니 불
茹 먹을 여
剛 굳셀 강
亦 또 역
不 아니 불
吐 토할 토

부드럽다고 삼키지 아니하고, 딱딱하다고 뱉지 않는다.

有志者事竟成

有志者事竟成

有 있을유
志 뜻지
者 놈자
事 일사
竟 마침내경
成 이룰성

● 뜻이 있는 자는 결국 무엇이든지 이룰 수 있다.

人間到處有靑山

人間到處有靑山

人 사람인
間 사이간
到 이를도
處 곳처
有 있을유
靑 푸를청
山 메산

● 착한 사람을 위하여서는 좋은 인심이 도처에 있다.

人生自古誰無死

人　사람 인
生　날 생
自　스스로 자
古　옛 고
誰　누구 수
無　없을 무
死　죽을 사

사람은 누구나 죽기 마련이나 자기의 일에 최선을 다하여 후세에 이름을 남겨라.

人生在勤

人生在勤

人　사람 인
生　날 생
在　있을 재
勤　부지런할 근

사람의 근본은 부지런함에 있다.

105

人而不仁疾之已甚亂

人 사람 인
而 어조사 이
不 아니 불
仁 어질 인
疾 병 질
之 갈 지
已 이미 이
甚 심할 심
亂 어지러울 난

어질지 않은 사람을 미워하면 더욱 더 어질지 않은 사람이 되므로 잘 타일러서 칭찬을 하여 가르쳐라.

人在名虎而皮

人在名虎而皮

人 사람 인
在 있을 재
名 이름 명
虎 범 호
而 어조사 이
皮 저 피

사람은 죽어서 이름을 남기고
호랑이는 죽어서 가죽을 남긴다.

忍之爲德

忍之爲德

忍 참을 인
之 갈 지
爲 할 위
德 큰 덕

참는 것이 덕이다.

107

隱惡揚善

隱惡揚善

隱 숨을은 惡 악할악 揚 들양 善 착할선

사람의 악을 숨겨주고 선을 찬양하라.

衣莫若新人莫若故

衣莫若新人莫若故

衣 옷의 莫 클막 若 같을약 新 새신 人 사람인 莫 클막 若 같을약 故 엣고

의복은 새것이 좋고 사람은 오래 사귄 사람이 좋다.

義以建利

義以建利

義 옳을 의
以 써 이
建 세울 건
利 이로울 이

의로써 이의 근본을 삼아라.

疑人勿用用人勿疑

疑人勿用用人勿疑

疑 의심할 의
人 사람 인
勿 아니 물
用 쓸 용
用 쓸 용
人 사람 인
勿 아니 물
疑 의심할 의

믿지 못할 사람은 쓰지 말고, 일단 쓴 사람은 의심하지 말라.

義海恩山

義海恩山

義 옳을 의
海 바다 해
恩 은혜 은
山 메 산

의는 바다와 같고, 은혜는 산과 같다.

忍忿免憂

忍忿免憂

忍 참을 인
忿 분할 분
免 면할 면
憂 근심 우

분함을 참으면 근심을 면한다.

110

仁義信敬

仁 어질인
義 옳을의
信 믿을신
敬 공경경

어질고 의롭고 신의 있고 공경하라.

仁義禮智

仁義禮智

仁 어질인
義 옳을의
禮 예도예
智 지혜지

어질고 의롭고 예절 바르고 지혜롭게 하라.

111

仁者不憂

仁者不憂

仁 어질 인
者 놈 자
不 아니 불
憂 근심 우

어진 사람은 근심할 일이 없다.

仁者愛人

仁者愛人

仁 어질 인
者 사람 자
愛 사랑 애
人 사람 인

어진 자는 사람을 사랑한다.

忍中有和

忍_{참을 인} 中_{가운데 중} 有_{있을 유} 和_{화할 화}

참는 가운데 화평함이 있다.

益者三友

益_{더할 익} 者_{놈 자} 三_{석 삼} 友_{벗 우}

③ 친구의 도리를 지키는 사람(친구란 의, 예, 신용이 있는 사람)

세 가지의 유익한 벗이 되어라. ① 정직한 사람 ② 지식이 있는 사람

一念通天

一念通天

一念通天

一 한 일
念 생각 녭
通 통할 통
天 하늘 천

한 가지 생각은 하늘과 통한다.

一忍長樂

一忍長樂

一忍長樂

一 한 일
忍 참을 인
長 긴 장
樂 즐거울 낙

한때를 참으면 오랫동안 즐겁다.

自彊不息

自彊不息

自 스스로 자
彊 굳셀 강
不 아니 불
息 쉴 식

무슨 일이든지 스스로 노력하며 쉬지 말라.

慈悲無敵

慈悲無敵

慈 사랑 자
悲 슬플 비
無 없을 무
敵 대적할 적

자비는 적이 없다.

115

自作自受

自作自受

自 스스로 자
作 지을 작
自 스스로 자
受 받을 수

스스로 행동한 결과에 대하여 스스로 받는다.

自勝者強

自勝者強

自 스스로 자
勝 이길 승
者 놈 자
強 강할 강

자신을 이기는 자가 강한 사람이다.

116

自知者英

自知者英

自 스스로 자

知 알 지

者 놈 자

英 꽃부리 영

자기 자신을 아는 사람은 총명한 사람이다.

慈和與儉恭

慈和與儉恭

慈 사랑 자

和 화할 화

與 더불 여

儉 검소할 검

恭 공손 공

인자하고 온화하여도 검소하고 공경함을 가져야 한다.

117

作善降福

作善降福

作_{지을 작} 善_{착할 선} 降_{내릴 강} 福_{복 복}

선을 행하면 복이 내린다.

積善成德

積善成德

積_{쌓을 적} 善_{착할 선} 成_{이룰 성} 德_{큰 덕}

착한 것을 쌓고 덕을 쌓아라.

118

積仁基德

積 쌓을 적
仁 어질 인
基 터 기
德 큰 덕

어진 행동을 하여 덕행을 근본으로 삼아라.

積土成山

積土成山

積 쌓을 적
土 흙 토
成 이룰 성
山 메 산

작은 것을 모아 큰 것을 이룬다.

119

傳家孝友

傳家孝友

傳 전할 전
家 집 가
孝 효도 효
友 벗 우

가문에 효도와 우애를 대대로 전한다.

精思力踐

精思力踐

精 정할 정
思 생각 사
力 힘 력
踐 밟을 전

자세히 생각해서 힘을 다해 실천하라.

120

行善不怠

行 다닐 행
善 착할 선
不 아니 불
怠 게으를 태

선을 행하기를 게을리 말라.

虛己應物

虛 빌 허
己 몸 기
應 응할 응
物 만물 물

사사로운 감정을 버리고 불평 없는 마음을 사물에 대처하라.

浩然之氣

浩然之氣

浩 넓을 호
然 그러할 연
之 갈 지
氣 기운 기

● 부끄럼 없는 도덕적 용기와 느긋한 마음을 가져라.

和氣致祥

和氣致祥

和 화할 화
氣 기운 기
致 이를 치
祥 상서 상

● 온화한 마음이 상서로움을 초래한다.

和而不同

和而不同

和 화할 화
而 말 이을 이
不 아닐 부
同 한가지 동

남과 친하게 지내나 정의를 굽혀 함께 하지 마라.

孝百行之源

孝百行之源

孝 효도 효
百 일백 백
行 다닐 행
之 갈 지
源 근원 원

효는 백 가지 행실의 근원이다.

孝悌忠信

孝悌忠信

孝 효도 효
悌 공경 제
忠 충성 충
信 믿을 신

효도하고 사랑하고 충성하고 믿음 있게 살아라.

孝親敬順

孝親敬順

孝 효도 효
親 어버이 친
敬 공경할 경
順 순할 순

어버이께 효도하고 공손하라.

禍福同門

禍福同門

禍 재앙 화
福 복 복
同 한가지 동
門 문 문

● 화나 복은 같은 문으로 들고 난다.

和神養素

和神養素

和 화할 화
神 정신 신
養 기를 양
素 흴 소

● 정신을 온화하게 하여 진심을 기른다.

精神一到何事不成

精神一到何事不成

精 정할정
神 천신신
一 날일
到 이를도
何 어찌하
事 일사
不 아니불
成 이룰성

정신을 한 곳에 모으면 이루어지지 않는 일이 없다.

居必擇隣交必擇友

居必擇隣交必擇友

居 살거
必 반드시필
擇 가릴택
隣 이웃린
交 사귈교
必 반드시필
擇 가릴택
友 벗우

세상을 사는 것은 반드시 이웃을 가리고, 벗을 사귀는 데는 가려서 사귀어라.

正心修身

正心修身

正 바를정
心 마음심
修 닦을수
身 몸신

마음을 바르게 하고 몸을 닦아라.

濟世安民

濟世安民

濟 건널제
世 인간세
安 편안할안
民 백성민

세상을 구제하고 국민을 편안하게 하라.

糟糠之妻不下堂

糟糠之妻不下堂

糟 지게미 조
糠 겨 강
之 갈 지
妻 아내 처
不 아니 불
下 아래 하
堂 집 당

조강지처는 존중하고 대우를 하라.

種之必得

種之必得

種 심을 종
之 갈 지
必 반드시 필
得 얻을 득

심는 대로 거두리라.

舐犢情深

舐犢情深

舐 핥을 지
犢 송아지 독
情 뜻 정
深 깊을 심

동물도 어미가 송아지를 핥아서 귀여워하듯이 인간도 어버이의 사랑은 맹목적으로 사랑한다.

至誠如神

至誠如神

至 지극할 지
誠 정성 성
如 같을 여
神 귀신 신

지성은 신과 같다.

129

知恩報恩

知恩報恩

恩
알지 은혜은
報恩
갚을보 은혜은

은혜를 알고 은혜를 갚아라.

知者不言

知者不言

知者不言
알지
者 놈자
不 아니불
言 말씀언

지식이 있는 사람은 함부로 말하지 않는다.

130

知足不辱

知足不辱

知 알 지
足 발 족
不 아니 불
辱 욕되게 할 욕

만족할 줄 알면 행복하다.

知足常樂

知足常樂

知 알 지
足 발 족
常 항상 상
樂 즐거울 락

만족할 줄 알면 항상 즐겁다.

智德治世

智德治世

智 지혜 지
德 큰 덕
治 다스릴 치
世 세상 세

지혜와 덕으로 세상을 다스린다.

至誠無息

至誠無息

至 이를 지
誠 정성 성
無 없을 무
息 쉴 식

옳다고 하는 일은 끝까지 행하라.

知行一致

知行一致

知 알 지
行 다닐 행
一 한 일
致 이를 치

마음과 행동을 일치하게 하라.(아는 일과 행하는 일이 하나로 일치함)

處變不驚

處變不驚

處 곳 처
變 변할 변
不 아니 불
驚 두려울 경

어떠한 변화에도 놀라지 말고 의연하게 대처하라.

133

易姓革命

易姓革命

易 바꿀 역
姓 성 성
革 가죽 혁
命 목숨 명

① 왕조가 바뀜. ※ 革命〔혁명＝천 명이 바뀜. 한 王統(왕통)이 다른 왕통으로 바뀜〕

② 임금이 덕이 없어 민심을 잃으면, 덕이 있는 다른 사람이 天命(천명)을 받아 새로운 왕조를 세워도 좋다는 유교의 정치 사상.

易子教之

易子教之

易 바꿀 역
子 아들 자
教 가르칠 교
之 갈 지

● 자식을 서로 바꾸어 가르침. 자기의 자식은 자기가 가르치기 어려움.

清心寡慾

清心寡慾

清 맑을 청
心 마음 심
寡 적을 과
慾 욕심 욕

● 마음을 깨끗이 하고 욕심을 버려라.

初不得三

初不得三

初 처음 초
不 아닐 부
得 얻을 득
三 석 삼

● 첫 번째 실패한 일이라도 세 번째는 성공한다.

春不耕種秋後悔
春不耕種秋後悔

春 봄 춘
不 아니 불
耕 갈 경
種 씨 종
秋 가을 추
後 뒤 후
悔 뉘우칠 회

봄에 농사를 짓지 않으면 가을에 후회한다.

醉中妄言醒後悔
醉中妄言醒後悔

醉 술 취할 취
中 가운데 중
妄 망령될 망
言 말씀 언
醒 성할 성
後 뒤 후
悔 뉘우칠 회

술 취할 때 망언된 말은 술이 깬 뒤에 후회한다.

136

治天下當無私

治天下當無私

治 다스릴 치
天 하늘 천
下 아래 하
當 마땅 당
無 없을 무
私 개인 사

정치는 마땅히 私(사)가 없어야 한다.

學道則愛人

學道則愛人

學 배울 학
道 길 도
則 곧 즉
愛 사랑 애
人 사람 인

도의를 배우면 사람을 사랑하게 된다.

137

學不厭教不倦

學不厭教不倦

學 배울 학
不 아니 불
厭 싫을 염
教 가르칠 교
不 아니 불
倦 게으를 권

● 배움을 싫어하지 말고 가르침을 게을리 말라.

學者如登山

學者如登山

學 배울 학
者 놈 자
如 같을 여
登 오를 등
山 메 산

● 배움이란 산을 오르는 것과 같다.

無汗不成

無汗不成

無 없을 무
汗 땀 한
不 아니 불
成 이룰 성

● 땀을 흘리지 않고는 무엇이든지 이룰 수 없다.

力田逢年

力田逢年

力 힘 력
田 밭 전
逢 만날 봉
年 해 년

● 부지런히 노력하면(농사에 힘쓰면) 반드시 풍년을 만나 성공하게 된다.

139

德 큰덕 有 있을유 鄰 이웃린

덕이 있는 사람은 마음을 같이 할 사람이 있다.

德 큰덕 潤 젖을윤 身 몸신 家 집가

덕은 몸과 집안을 윤택하게 한다.

德不孤

德不孤

德 큰덕
不 아니불
孤 외로울고

덕이 있으면 외롭지 않고 좋은 이웃이 있다.

尙口乃窮

尙口乃窮

尙 일찍 상
口 입구
乃 이에 내
窮 다할 궁

말 재주로 어려움을 해결할 수 없다.

141

同聲相應

同聲相應

同 한가지동
聲 소리성
相 서로상
應 당할응

● 뜻이 같은 사람은 자연히 서로 合(합)하게 된다.

見仁見智

見仁見智

見 볼견
仁 어질인
見 볼견
智 알지

● 어짊을 보고 지혜를 본다.

德盛禮恭　安不忘危

安 편안할 안
不 아니 불
忘 잊을 망
危 위태할 위

안전할 때에 위험할 경우의 일을 잊지 말라.

德 큰 덕
盛 담을 성
禮 예도 례
恭 공손할 공

덕이 높은 사람은 반드시 예의가 바르다.

不愧屋漏

不愧屋漏

不 아니 불
愧 부끄러울 괴
屋 집 옥
漏 샐 루

남이 보지 않는 데에서도 조심하라.

他山之石

他山之石

他 다를 타
山 메산
之 갈 지
石 돌 석

남을 보고 자신을 살펴라.

144

日就月將
日就月將

日_{날 일} 就_{나아갈 취} 月_{달 월} 將_{나아갈 장}

끊임없이 발전하고 전진하라.

居寵思危
居寵思危

居_{살 거} 寵_{사랑할 총} 思_{생각 사} 危_{위태할 위}

윗사람에게 사랑과 후대를 받을 때 위태로움을 생각하라.

145

主善爲師

主善爲師

主 주인 주　善 착할 선　爲 할 위　師 스승 사

덕에는 스승이 따로 없다. 선을 주로 하는 것을 主(주)라고 한다.

惟口起羞

惟口起羞

惟 오직 유　口 입 구　起 일어날 기　羞 부끄러울 수

입은 禍(화)의 門(문)이요, 羞(수)는 치욕에 있다.

146

有備無患

有備無患

有 있을 유
備 갖출 비
無 없을 무
患 근심 환

준비가 있으면 禍(화)를 피하게 되고 걱정이 없다.

준비가 있으면 불행이 닥쳐도 해결할 수가 있다.

溫柔敦厚

溫柔敦厚

溫 따뜻할 온
柔 부드러울 유
敦 도타울 돈
厚 후덕할 후

따뜻하고 부드럽고 후덕하면 복이 온다.

147

特立獨行

特立獨行

特 우뚝할 특
立 설 립
獨 홀로 독
行 다닐 행

● 자신의 마음에 따라 세상을 살아가라.

尊聞行知

尊聞行知

尊 높을 존
聞 들을 문
行 다닐 행
知 알 지

● 널리 듣고 몸소 행하는 것을 귀중하게 생각하라.

正心誠意

正心誠意

正心誠意

正 바를 정
心 마음 심
誠 정성 성
意 뜻 의

마음을 바르게 하고 뜻을 세워라.

至誠無息

至誠無息

至 지극할 지
誠 정성 성
無 없을 무
息 쉴 식

내가 옳다고 생각하는 일을 끊임없이 행하라.

克己復禮

克己復禮

克 이길극
己 몸기
復 회복할복
禮 예도례

● 욕망을 억제하고 바른 행동을 해야 한다.

仁者必勇

仁者必勇

仁 어질인
者 놈자
必 반드시필
勇 날랠용

● 인자에게는 반드시 勇(용)이 있다.

訥言敏行

訥言敏行

訥 말 더듬을 눌
言 말씀 언
敏 빠를 민
行 다닐 행

말은 천천히 하고 행동은 민첩하게 하라.

旣往不咎

旣往不咎

旣 이미 기
往 갈 왕
不 아니 불
咎 허물 구

이미 지나간 일은 굳이 꾸중할 필요가 없다.

151

溫故知新

溫故知新

溫 따뜻할 온
故 옛 고
知 알 지
新 새 신

옛것을 더듬어 새로운 지식을 찾아라.

擧直錯枉

擧直錯枉

擧 들 거
直 곧을 직
錯 섞일 착
枉 굽힐 왕

바른 것을 행하고 바르지 않은 것은 행하지 말라.

仁者樂山

仁者樂山

仁者樂山

仁 어질 인
者 놈 자
樂 좋아할 요
山 메 산

인자한 자는 중후하고 도의에 벗어나지 않는 것이 산이 한자리에 편안히 있는 것과 같다.

知者樂水

知者樂水

知者樂水

知 알 지
者 놈 자
樂 좋아할 요
水 물 수

知者(지자)는 사리에 밝아 물이 흐르듯 막힘이 없다.

153

行中準繩

行中準繩

行 다닐 행
中 가운데 중
準 평평할 준
繩 노 승

덕은 원칙에서 벗어나지 않고 행하는 것은 道(도)와 一到(일도＝한번 다다름) 되어 있는 것이다.

自勝自強

自勝自強

自 스스로 자
勝 이길 승
自 스스로 자
強 강할 강

자기를 이겨서 사심이 없으면 강하다.

154

知足者富

知足者富

知足者富

知 알 지
足 발 족
者 놈 자
富 부유할 부

만족을 모르는 사람은 천하를 다 주어도 만족하지 못하고 오히려 부족하다고 한다.

上善若水

上善若水

上 윗 상
善 착할 선
若 같을 약
水 물 수

최상의 선은 물과 같다.

慎終如始

慎終如始

●
愼 삼갈 신
終 마칠 종
如 같을 여
始 비로소 시

처음에 조심한 것처럼 끝까지 조심하라.

和光同塵

和光同塵

●
和 화할 화
光 빛 광
同 한가지 동
塵 티끌 진

빛을 부드럽게 하여 먼지같이 한다. 즉 知德(지덕)을 감추고 세속에 뒤섞여 그 존재를 드러내지 않는 것.

156

大巧若拙

大巧若拙

大 큰 대　巧 교묘할 교　若 같을 약　拙 못날 졸

아주 훌륭한 사람은 남과 다투지 않고 이름을 구하지 않기 때문에 보기에는 못난이처럼 보인다.

大辯如訥

大辯如訥

大 큰 대　辯 말씀 변　如 같을 여　訥 말 더듬을 눌

영웅이란 流暢(유창=하는 말이 거침이 없다.)하게 말을 많이 하는 것이 필요치 않다. 참다운 웅변은 말이 적어도 사람을 움직인다.

157

大器晚成

大器晚成

大 큰 대
器 그릇 기
晚 늦을 만
成 이룰 성

● 큰 역량을 가진 사람은 그 재능이 늦게 이루어진다.

知止不殆

知止不殆

知 알 지
止 그칠 지
不 아니 불
殆 위태할 태

● 분수를 지킬 줄 알면 몸이 위태롭지가 않다.

158

自反而縮

自反而縮

自 스스로 자
反 돌이킬 반
而 말 이을 이
縮 거둘 축

스스로 돌이켜보아 옳으면 비록 喘滿人(천만인=숨이 차서 가슴이 몹시 벌떡거리는 사람)이라도 간다고 했다. 즉 反(반)은 반성을 말하고, 縮(축)은 옳은 것을 이야기 한다.

仁者無敵

仁者無敵

仁 어질 인
者 놈 자
無 없을 무
敵 대적할 적

仁(인)을 행하면 모든 사람이 나에게 오기 때문에 대항할 사람이 없다. 즉 인자는 지는 적이 없다.

159

夜以繼日

夜以繼日

● 夜 밤 야 以 써 이 繼 이를 계 日 날 일

밤에도 낮에 하던 일을 계속해라. 즉 밤낮 없이 힘써 일하라.

深造自得

深造自得

深 깊을 심 造 지을 조 自 스스로 자 得 얻을 득

● 학문을 닦아서 마음에 깨달음을 얻어라.

不愧不作

不愧不作

不 아니 불
愧 부끄러울 괴
不 아닐 부
怍 부끄러울 작

하늘을 우러러 부끄럽지 않고 인간 세상을 부끄럽지 않게 살아라.

獨善其身

獨善其身
獨 홀로 독
善 착할 선
其 그 기
身 몸 신

무슨 일이든 남을 의지하지 않고 獨立獨行(독립독행)하라.

曲高和寡

曲 굽을 곡　高 높을 고　和 화할 화　寡 적을 과

너무 고상하면 동조자가 없다.

入耳著心

入 들 입　耳 귀 이　著 부딪칠 착　心 마음 심

군자의 학문은 귀로 들어 가서 마음에 닿는다.
즉 들으면 그것이 마음에 머문다.

積土成山
積土成山

積 쌓을 적
土 흙 토
成 이룰 성
山 메 산

흙을 모아 산을 이룸. 작은 것도 쌓이면 큰 것이 됨.

小利害信
小利害信

小利害信

小 작을 소
利 이로울 리
害 해할 해
信 믿을 신

작은 것을 욕심내면 큰 것을 가질 수 없다.

163

愚公移山

愚 어려울 우
公 공평할 공
移 보낼 이
山 메 산

● 愚公(우공)이 산을 옮김. 어떤 일이든지 끊임없이 노력하면 마침내 성공함.

〔故事〕 우공이 자기 집 앞의 산을 불편하게 여겨, 오랜 세월을 두고 다른 곳에 옮기려고 노력하여 마침내 이루었다는 고사에서 온 말.

觀往知來

觀 볼 관
往 갈 왕
知 알 지
來 올 래

● 지나간 일을 거울삼아 장차 올 일을 생각하라.

164

見行而信

見行而信

見 볼견
行 다닐 행
而 말 이을 이
信 믿을신

말로는 믿을 수 없다. 즉 行(행)해야 한다.

正言直行

正言直行

正 바를정
言 말씀언
直 곧을 직
行 다닐 행

군자는 말을 바르게 하고 행실을 곧게 한다.
즉 남의 잘못을 지적하지 않고 헐뜯지 않는다.

165

居安思危

居安思危

居 살 거
安 편안 안
思 생각 사
危 위태할 위

편안할 때에도 위태로운 일을 생각해서 준비를 해라.

失信不立

失信不立

失 잃을 실
信 믿을 신
不 아니 불
立 설 립

신용을 잃으면 세상에 서 있을 수 없다.

量力而動

量力而動

量 헤아릴 양
力 힘 력
而 말 이을 이
動 울직일 동

● 자기 힘에 맞게 일을 하면 실패가 없다.

民生在勤

民生在勤

民 백성 민
生 날 생
在 있을 재
勤 부지런할 근

● 부지런하면 가난을 면한다.

167

量入以爲出

量入以爲出

以心傳心

以心傳心

量 헤아릴 양　入 들 입　以 써 이　爲 할 위　出 지출 출

● 수입을 계산하여 그 범위 내에서 지출함.

以 써 이　心 마음 심　傳 전할 전　心 마음 심

● 〔佛〕 마음에서 마음으로 전함. 글자나 말을 사용하지 않고 마음과 마음으로 뜻이 서로 통함.

力田逢年

力田逢年

力_역 田_전 逢_봉 年_년
힘 밭 만날 해

농사에 힘쓰면 반드시 풍년을 만나 성공하게 된다.

轉敗爲功

轉敗爲功

轉_전 敗_패 爲_위 功_공
구를 패할 할 공

실패를 이용하면(바꾸어 도리어) 성공을 하게 된다.

169

轉禍爲福

轉 구를 전
禍 재화 화
爲 할 위
福 복 복

재앙을 만나도 이를 잘 처리하면 오히려 복이 됨.

徹天之怨讎

徹 통할 철
天 하늘 천
之 갈 지
怨 원망할 원
讎 원수 수

원한이 하늘에 사무칠 만큼 크나큰 원수이다.

朝過夕改

朝過夕改

朝_{아침 조} 過_{지날 과} 夕_{저녁 석} 改_{고칠 개}

잘못이 있더라도 이것을 고치면 성공한다.

有志意成

有志意成

有_{있을 유} 志_{뜻 지} 意_{뜻 의} 成_{이룰 성}

뜻이 있으면 언젠가는 이루어진다.

恭謙克讓

恭謙克讓

恭謙克讓
恭謙克讓
恭 공손할 공, 謙 겸손할 겸, 克 이길 극, 讓 사양할 양
공손하고 겸손하여 남에게 양보해라.
爲善最樂, 爲善最樂
爲 할 위, 善 착할 선, 最 가장 최, 樂 즐길 락
선행보다 즐거운 일은 없다.

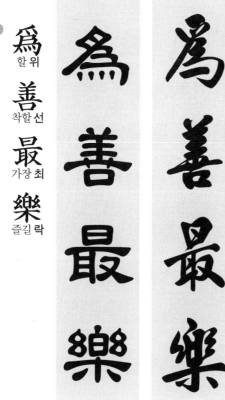

恭 공손할 공
謙 겸손할 겸
克 이길 극
讓 사양할 양

공손하고 겸손하여 남에게 양보해라.

爲善最樂

爲善最樂

爲 할 위
善 착할 선
最 가장 최
樂 즐길 락

선행보다 즐거운 일은 없다.

惠如時雨

惠如時雨

惠 은혜 혜
如 같을 여
時 때 시
雨 비 우

恩澤(은택)을 베풀어라.

其惠如春

其惠如春

其 그 기
惠 은혜 혜
如 같을 여
春 봄 춘

은덕은 봄 날씨와 같다.

173

小慧害道

小慧害道

小 작을 소
慧 슬기로울 혜
害 해할 해
道 길 도

작은 지혜는 큰일을 하는데 방해가 된다.

至德不孤

至德不孤

至 이를 지
德 큰 덕
不 아니 불
孤 의지할 고

참으로 선하하면(지극히 높은 덕) 좋은 벗을 얻게 된다.

174

志在千里

志在千里

志 뜻 지
在 있을 재
千 일천 천
里 마을 리

뜻한 것이 있으면 遠大(원대)하게 된다.

桃李無言

桃李無言

桃 복숭아 도
李 오얏 리
無 없을 무
言 말씀 언

군자는 말이 없어서 사람이 절로 따른다.

無信不立

無信不立

사람은 믿음이 없이는 세상에 서 있을 수 없다.

無 없을 무
信 믿을 신
不 아니 불
立 설 립

自他人侮之

自他人侮之

남에게 업신여김을 당하는 것은 자신이 부른 때문이다.

自 스스로 자
他 다를 타
人 사람 인
侮 업신여길 모
之 갈 지

緩者後於事

緩者後於事

緩 느릴 완
者 놈 자
後 뒤 후
於 어조사 어
事 일 사

급해도 못 쓰지만 느리게 되면 기회를 놓친다.

先易者後難

先易者後難

先 먼저 선
易 쉬울 이
者 놈 자
後 뒤 후
難 어려울 난

어려운 것부터 먼저 하는 것이 좋다.

善人受盡言

善人受盡言

善 착할 선
人 사람 인
受 받을 수
盡 다할 진
言 말씀 언

착한 사람은 남의 충고를 잘 받아들인다.

修己不責人

修己不責人

修 닦을 수
己 몸기
不 아니 불
責 꾸짖을 책
人 사람 인

자기의 몸을 바르게 하고 남의 결점을 탓하지 말라.

德厚者流光

德厚者流光

德 큰 덕
厚 두터울 후
者 놈 자
流 흐를 유
光 빛 광

● 덕이 두터우면 자손이 번영한다.

不躓山躓垤

不躓山躓垤

不 아닐 부
躓 넘어질 지
山 메 산
躓 넘어질 지
垤 개밋둑 질

● 큰일은 조심하기 때문에 실패가 적으나 작은 일은 등한시 한 탓으로 실패가 있다.

179

江湖多風波

江湖多風波

江 강강
湖 호수호
多 많을다
風 바람풍
波 물결파

세상에는 어려운 일이 많다.

丹心照萬古

丹心照萬古

丹 붉을단
心 마음심
照 비칠조
萬 일만만
古 옛고

충성의 참된 마음은 몸이 죽어도 영원히 빛을 발한다.

180

業精勤荒嬉

業^{일 업} 精^{정할 정} 勤^{부지런할 근} 荒^{거칠 황} 嬉^{즐길 희}

業精勤荒嬉

● 학문은 힘쓰면 나아가고 게으르면 무너진다.

聖人無常師

聖人無常師

聖^{성인 성} 人^{사람 인} 無^{없을 무} 常^{떳떳할 상} 師^{스승 사}

● 성인은 일정한 스승이 없고 널리 배워서 크게 된다.

인생의 즐거움은 남과의 화평에 있다.

所 바 소 　樂 즐거울 락 　在 있을 재 　人 사람 인 　和 화할 화

尺蠖屈以求信

尺蠖屈以求信

尺 자 척 　蠖 자벌레 확 　屈 굽힐 굴 　以 써 이 　求 구할 구 　信 믿을 신

자벌레가 움츠리는 것은 뻗기 위해서, 즉 어려움을 견디어 뒷날 大成(대성)을 하기 위함이다.

無稽之言勿

無稽之言勿

無稽之言勿

無 없을 무
稽 머무를 계
之 갈 지
言 말씀 언
勿 말 물

근거 없는 말은 들어도 믿지 말아야 한다.

玉不琢不成器

玉不琢不成器

玉 구슬 옥
不 아니 불
琢 다듬을 탁
不 아니 불
成 이룰 성
器 그릇 기

배우고 닦지 않으면 훌륭한 인물이 될 수 없다.

183

有德者必有言

有德者必有言

有 있을 유
德 큰 덕
者 놈 자
必 반드시 필
有 있을 유
言 말씀 언

마음속에 덕이 있는 사람은 반드시 착한 말을 한다.

力田不若逢年

力田不若逢年

力 힘 역
田 밭 전
不 아니 불
若 같을 약
逢 만날 봉
年 해 년

농사에 힘쓰면 도깨비에 홀리지 않는한 풍년을 만난다.

※ 不若(불약)은 도깨비. 妖怪(요괴)를 뜻함.

良賈深藏若虛

良賈深藏若虛

良 어질 양
賈 값 가
深 깊을 심
藏 감출 장
若 같을 약
虛 빌 허

뛰어난 사람은 생각을 마음속 깊이 숨기고 말을 하지 않는다.

前車覆後車戒

前車覆後車戒

前 앞 전
車 수레 거
覆 뒤집힐 복
後 뒤 후
車 수레 거
戒 경계할 계

앞사람의 실패는 뒷사람의 경계가 된다.

有志者事竟成

有志者事竟成

有 있을 유
志 뜻 지
者 놈 자
事 일 사
竟 마침내 경
成 이룰 성

뜻만 있으면 언젠가는 그 일을 해내게 된다.

言之行之難

言之行之難

言 말씀 언
之 갈 지
行 다닐 행
之 갈 지
難 어려울 난

말은 쉽고 행하기는 어렵다.

樂莫樂於好善

言語不可妄發

樂 즐거울 낙
莫 없을 막
樂 즐거울 낙
於 어조사 어
好 좋을 호
善 착할 선

무엇보다 즐거운 일은 착한 일을 하는 것 보다 없다.

言 말씀 언
語 말씀 어
不 아니 불
可 옳을 가
妄 망령될 망
發 필 발

말을 조심하는 것은 이 또한 덕을 닦는 것이다.

말이나 행동을 잘못하여 자신에게나 조상에게 욕되게 하는 것은 옳지 않다.

己欲達而達

己欲達而達

己 몸기
欲 하고자 할 욕
達 사무칠 달
而 말 이을 이
達 사무칠 달

내가 잘 되기 위해서는 먼저 타인을 잘 되게 해야 한다.

雜言最害正理

雜言最害正理

雜 섞일 잡
言 말씀 언
最 가장 최
害 해할 해
正 바를 정
理 다스릴 이

말이 많으면 이를 실천할 수가 없다.

忠信所以進德也

忠信所以進德也

忠 충성충
信 믿을신
所 바소
以 써이
進 나아갈진
德 큰덕
也 어조사야

덕을 쌓지 않으면 충신이 될 수 없다.

必有忍其爲有濟

必有忍其爲有濟

必 반드시 필
有 있을 유
忍 참을 인
其 그기
爲 할위
有 있을 유
濟 건널 제

참고 노력하면 반드시 무슨 일이든지 이루어진다.

189

擇師不可愼也

擇師不可愼也

擇 가릴 택
師 스승 사
不 아니 불
可 옳을 가
愼 삼갈 신
也 어조사 야

세상에는 자격이 없는 스승이 많다. 조심해서 좋은 스승을 택하라.

君子憂道小人憂貧

君子憂道小人憂貧

君 임금 군
子 아들 자
憂 근심 우
道 길 도
小 작을 소
人 사람 인
憂 근심 우
貧 가난할 빈

군자는 도를 조심하고 소인은 가난을 근심하라.

小不忍則亂大謨

小 작을 소
不 아니 불
忍 참을 인
則 곧 즉
亂 어지러울 난
大 큰 대
謨 꾀 모

작은 일에 참지 못하면 큰일을 그르치기 쉽다.

愛人不親反其仁

愛人不親反其仁

愛 사랑 애
人 사람 인
不 아니 불
親 친할 친
反 돌이킬 반
其 그 기
仁 어질 인

남을 사랑해도 친해지지 않으면 내 仁(인)이 부족한가 반성하라.

191

思其始而成其終

思其始而成其終

思 생각 사
其 그 기
始 처음 시
而 말 이을 이
成 이룰 성
其 그 기
終 마칠 종

처음도 조심하고 끝도 조심해야 성공한다.

事者難成而易敗

事者難成而易敗

事 일 사
者 놈 자
難 어려울 난
成 이룰 성
而 말 이을 이
易 어조사 이
敗 패할 패

일이란 성공하기는 어렵고 실패하기는 쉽다.

不貴尺璧重寸陰

不貴尺璧重寸陰

不 아닐 부
貴 귀할 귀
尺 자 척
璧 구슬 벽
重 무거울 중
寸 마디 촌
陰 그늘 음

무엇보다 시간을 소중히 여겨 헛되게 보내지 말라.

讀書百遍其義自見

讀書百遍其義自見

讀 읽을 독
書 글 서
百 일백 백
遍 두루 편
其 그 기
義 옳을 의
自 스스로 자
見 나타날 현

책이란 몇 번이고 되풀이해서 읽으면 뜻을 절로 알게 된다.
어려운 글도 여러 번 읽으면 그 뜻을 저절로 알게 된다.

推己反人人心服

推己反人人心服

推 옮길 추
己 몸 기
反 돌이킬 반
人 사람 인
人 사람 인
心 마음 심
服 옷 복

항상 상대편 사람의 입장이 되어 생각하며 행동하라.

書不盡言不盡意

書不盡言不盡意

書 글 서
不 아닐 부
盡 다할 진
言 말씀 언
不 아닐 부
盡 다할 진
意 뜻 의

글은 말을 다하지 못하고, 말은 뜻을 다하지 못한다.

靡不有初鮮克有終

靡 쓰러질 미
不 아닐 부
有 있을 유
初 처음 초
鮮 이끼 선
克 이길 극
有 있을 유
終 마칠 종

● 처음은 누구나 노력하지만 끝까지 계속하는 자는 드물다.

不矜細行終累大德

不 아니 불
矜 불쌍히 여길 긍
細 가늘 세
行 다닐 행
終 마칠 종
累 누끼칠 루
大 큰 대
德 큰 덕

● 작은 행동을 조심하지 않으면 큰 덕을 해치게 된다.

好聞則裕自用則小

好 좋을 호
聞 들을 문
則 곧 즉
裕 넉넉할 유
自 스스로 자
用 쓸 용
則 곧 즉
小 작을 소

● 모르는 것도 들어서 알면 여유가 생기고, 아는 것도 멋대로 하면 성과가 적다.

知事人然後使人

知 알 지
事 일 사
人 사람 인
然 그러할 연
後 뒤 후
使 부릴 사
人 사람 인

● 남을 잘 섬길 줄 알아야 뒤에 사람을 잘 부릴 수 있다.

196

貧者不以貨財爲禮

貧者不以貨財爲禮

貧者不以貨財爲禮

貧 가난할 빈
者 놈 자
不 아니 불
以 써 이
貨 재화 화
財 재물 재
爲 할 위
禮 예도 례

예란 신분에 맞게 해야 한다. 가난한 사람이 부자 흉내를 내는 것은 예가 아니다.

善待問者如撞鐘

善待問者如撞鐘

善 착할 선
待 기다릴 대
問 물을 문
者 놈 자
如 같을 여
撞 칠 당
鐘 종 종

남을 지도하려면 종을 치는 것처럼 크고 작음에 따라 가려 쳐야 한다.

197

有人者不必有德

有人者不必有德

有 있을 유
人 사람 인
者 놈 자
不 아니 불
必 반드시 필
有 있을 유
德 큰 덕

좋은 말을 많이 하는 사람이라서 반드시 그가 덕이 있는 것은 아니다.

性相近也習相遠也

性相近也習相遠也

性 성품 성
相 서로 상
近 가까울 근
也 어조사 야
習 거듭 습
相 서로 상
遠 멀 원
也 어조사 야

사람의 성품은 서로 같지만 익히는 것에 따라 거리가 멀어진다.
즉 사람의 성품은 모두 같지만 배우는 것에 따라 달라진다.

己所不欲勿施於人

己所不欲勿施於人

己 자기 기
所 바 소
不 아니 불
欲 하고자 할 욕
勿 말 물
施 베풀 시
於 어조사 어
人 사람 인

내가 좋아하지 않는 것을 남에게 시키지 말라.

不在其位不謀其政

不在其位不謀其政

不 아닐 부
在 있을 재
其 그 기
位 자리 위
不 아니 불
謀 꾀 모
其 그 기
政 정사 정

내 직책을 충실히 하고 남의 일은 간섭하지 말라.

貧 가난할 빈
而 말 이을 이
無 없을 무
諂 아첨할 첨
富 부유할 부
而 말 이을 이
無 없을 무
驕 교만할 교

가난해도 남에게 아첨하지 말고, 부귀해도 남에게 뽐내지 말라.

○

先 먼저 선
生 날 생
其 그 기
言 말씀 언
後 뒤 후
從 좇을 종
之 갈 지

자기가 한 말을 실행하지 않으면 남이 나를 따르지 않는다.

愛無差等施由親

愛無差等施由親

愛 사랑 애
無 없을 무
差 다를 차
等 무리 등
施 베풀 시
由 말미암을 유
親 친할 친

사람을 사랑하는 데는 차등이 없지만 이를 베푸는 것은 가까운 사람부터 하는 것이 좋다.

人之患在好爲人師

人之患在好爲人師

人 사람 인
之 갈 지
患 근심 환
在 있을 재
好 좋을 호
爲 할 위
人 사람 인
師 스승 사

자격도 없이 남의 스승이 되기를 좋아하는 것은 불행의 원인이 된다.

往者不追來者不拒

往者不追來者不拒

少而不學長無能也

少而不學長無能也

少 적을 소
而 말 이을 이
不 아니 불
學 배울 학
長 길 장
無 없을 무
能 능할 능
也 어조사 야

소년 때 배우지 않으면 커서 무능한 사람이 된다.

往 갈 왕
者 놈 자
不 아니 불
追 쫓을 추
來 올 래
者 놈 자
不 아니 불
拒 맞설 거

가는 사람은 붙들지 말고, 오는 사람은 막지 말라.

202

從善如登從惡如崩

從善如登從惡如崩

從善如登從惡如崩

從 좇을 종
善 착할 선
如 같을 여
登 오를 등
從 좇을 종
惡 악할 악
如 같을 여
崩 무너질 붕

산에 나아가기 어려운 것은 산에 오르는 것 같이 방심하면 금방 떨어진다. 악에 물들기 쉬운 것은 흙이 무너지는 것과 같다.

苦莫苦於多願

苦莫苦於多願

苦 괴로울 고
莫 없을 막
苦 괴로울 고
於 어조사 어
多 많을 다
願 원할 원

괴로움은 소원이 많은 것보다 더 괴로움이 없다.

203

忍一字衆妙門

忍一字衆妙門

忍 참을 인
一 한 일
字 글자 자
衆 많을 중
妙 묘할 묘
門 문 문

참는다는 한 글자는 만사에 성공을 하는 바탕이 된다.

信言不美美言不信

信言不美美言不信

信 믿을 신
言 말씀 언
不 아니 불
美 아름다울 미
美 아름다울 미
言 말씀 언
不 아니 불
信 믿을 신

참된 말은 아름답지 않고, 아름다운 말은 참되지 않다.

知者不言言者不知

知者不言言者不知

知 알 지
者 놈 자
不 아니 불
言 말씀 언
言 말씀 언
者 놈 자
不 아닐 부
知 알 지

깊이가 있는 사람은 함부로 말하지 않는다.

千丈堤以螻蟻穴潰

千丈堤以螻蟻穴潰

千 일천 천
丈 길 장
堤 언덕 제
以 써 이
螻 땅강아지 루
蟻 개미 의
穴 쓸때없을 용
潰 무너질 궤

천 丈尺(장척)의 긴 둑도 개미구멍으로부터 무너진다.

吞舟之魚不游枝流

吞 삼킬 탄
舟 배 주
之 갈 지
魚 물고기 어
不 아니 불
游 놀 유
枝 가지 지
流 흐를 류

● 큰 고기는 작은 강에서 놀지 않는다.

動則思禮行則思義

動 움직일 동
則 법칙 칙
思 생각 사
禮 예도 례
行 다닐 행
則 법칙 칙
思 생각 사
義 옳을 의

● 행동에는 언제나 예의가 있어야 한다.

206

行欲先人言欲後人

行 다닐 행
欲 하고자 할 욕
先 먼저 선
人 사람 인
言 말씀 언
欲 하고자 할 욕
後 뒤 후
人 사람 인

행동하는 것은 남보다 먼저하고, 말은 남보다 뒤에 하는 것이 좋다.

君子交絶不出惡聲

君子交絶不出惡聲

君 군자 군
子 아들 자
交 사귈 교
絶 끊을 절
不 아니 불
出 날 출
惡 악할 악
聲 소리 성

군자는 절교가 되어도 상대방을 나쁘다고 말하지 않는다.

207

目見毫末不見其睫

目見毫末不見其睫

目 눈목
見 볼견
毫 가는털호
末 끝말
不 아니불
見 볼견
其 그기
睫 속눈썹첩

남의 악은 눈에 뜨이지만 자기의 잘못은 느끼지 못한다.

有陰德者必有陽報

有陰德者必有陽報

有 있을유
陰 그늘음
德 큰덕
者 놈자
必 반드시필
有 있을유
陽 별양
報 갚을보

음덕을 쌓으면 반드시 陽報〔양보, 확실한 報答(보답)〕분명히 나타나는 보답〕가 있다.

事　일 사
之　갈 지
成　이룰 성
敗　패할 패
必　반드시 필
由　말미암을 유
小　작을 소
生　날 생

큰일은 작은 일에서부터 失錯(실착=잘못함. 실패함)에서 온다고 했다.

事之成敗必由小生

事之成敗必由小生

反　돌이킬 반
水　물 수
收　몰릴 수
後　뒤 후
悔　뉘우칠 회
何　어찌 하
反　돌이킬 반

한번 엎지른 물은 다시 담지 못하는 것처럼 뒤에 후회해도 소용이 없다.

反水收後悔何反

反水收後悔何反

揚湯止沸莫若去薪

揚 드날릴 양
湯 물 끓일 탕
止 그칠 지
沸 끓을 비
莫 없을 막
若 같을 약
去 갈 거
薪 섶나무 신

물이 끓는 것을 그치게 하는 것은 가마 밑의 장작을 빼내는 것이 좋다.

上交不諂下交不驕

上交不諂下交不驕

上 윗 상
交 사귈 교
不 아니 불
諂 아첨할 첨
下 아래 하
交 사귈 교
不 아니 불
驕 교만할 교

윗사람에게는 아첨하지 말고, 아랫사람에게는 고만하지 마라.

不知足者雖富而貧

不知足者雖富而貧

不 아니 불
知 알 지
足 발 족
者 놈 자
雖 비롯 수
富 부유할 부
而 말 이을 이
貧 가난할 빈

만족할 줄 아는 사람은 가난해도 부하고, 만족할 줄 모르는 사람은 부해도 여전히 가난한 것 같다.

積財千萬無過讀書

積財千萬無過讀書

積 쌓을 적
財 재물 재
千 일천 천
萬 일만 만
無 없을 무
過 지날 과
讀 읽을 독
書 글 서

돈을 많이 쌓는 즐거움보다는 글을 읽는 쪽이 낫다.

經師易求人師難得

經 날 경
師 스승 사
易 쉬울 이
求 구할 구
人 사람 인
師 스승 사
難 어려울 난
得 얻을 득

글을 읽는 스승은 구하기 쉽지만, 인격이 높은 스승은 얻기 어렵다.

耕當問奴織當訪婢

耕 밭 갈 경
當 마땅 당
問 물을 문
奴 종 노
織 짤 직
當 마땅 당
訪 찾을 방
婢 계집 종 비

사람에게는 모두 전문이 있고 장점이 있다. 사물은 각각 길에 밝은 사람에게 물어야 한다.

一出不可返者言也

一出不可返者言也

한 일 · 날 출 · 아니 불 · 옳을 가 · 돌이킬 반 · 놈 자 · 말씀 언 · 어조사 야

한 번 해버린 말은 다시 돌이킬 수 없다.

厭事人無事乃更悲

厭事人無事乃更悲

싫을 염 · 일 사 · 사람 인 · 없을 무 · 일 사 · 이에 내 · 다시 갱 · 슬플 비

일을 싫어하는 사람도 일이 없으면 슬퍼한다.

言不妄發必當理

言不妄發必當理

言 말씀언
不 아니 불
妄 망령될 망
發 필 발
發 필 발
必 반드시 필
當 마땅 당
理 다스릴 리

말은 함부로 하지 않는다. 그러나 함부로 하면 그 말은 반드시 도리에 맞게 해야 한다.

知是常樂能忍自安

知是常樂能忍自安

知 알지
是 발 족
常 떳떳할 상
樂 즐길 락
能 능할 능
忍 참을 인
自 스스로 자
安 편안 안

만족할 줄 알면 부족함이 없고 참으면 마음이 편안하다.

興一利不若除一害

興一利不若除一害

興 일어날 흥
一 한 일
利 이로울 리
不 아니 불
若 같을 약
除 덜 제
一 한 일
害 해할 해

한 가지 利(이)를 일으키는 것보다 한 가지 害(해)를 없애는 것이 좋다.

貨悖人者亦悖而出

貨悖人者亦悖而出

貨 재물 화
悖 성할 패
人 사람 인
者 놈 자
亦 또 역
悖 성할 패
而 말 이을 이
出 날 출

도리에 어긋나게 얻어진 재물은, 또 도리에 벗어 나가기 때문이다.

215

知足常樂能忍自安

知足常樂能忍自安

知 알 지
足 발 족
常 떳떳할 상
樂 즐길 락
能 능할 능
忍 참을 인
自 스스로 자
安 편안 안

足(족)한 것을 알면 不足(부족)이 없고 참으면 마음이 절로 편안하다.

欲齊其家者先修

欲齊其家者先修

欲 하고자 할 욕
齊 가지런할 제
其 그 기
家 집 가
者 놈 자
先 먼저 선
修 닦을 수

집안을 다스리려면 먼저 자기 자신을 바르게 해야 한다.

216

終身爲善一言則敗

終身爲善一言則敗

終 마칠 종
身 몸 신
爲 할 위
善 착할 선
一 한 일
言 말씀 언
則 곧 즉
敗 패할 패

평생 착한 일을 했더라도 한 번 잘못 하면 이것이 무너진다.

工於論人者察己常踈

工於論人者察己常踈

工 장인 공
於 어조사 어
論 논할 론
人 사람 인
者 놈 자
察 살필 찰
己 몸 기
常 떳떳할 상
踈 트일 소

남의 비평은 잘 하는데 자기의 일은 살피지 못한다.

學以養心亦所以養身

學以養心亦所以養身

學 배울 학
以 써 이
養 기를 양
心 마음 심
亦 또 역
所 바 소
以 써 이
養 기를 양
身 몸 신

학문은 정신을 기르는 것이지만, 또 몸을 기르는 것도 된다.

人惟求蕉器非求舊惟新

人惟求蕉器非求舊惟新

人 사람 인
惟 오직 유
求 구할 구
蕉 파초 초
器 그릇 기
非 아닐 비
求 구할 구
舊 옛 구
惟 오직 유
新 새 신

사람은 오랜 친구일수록 좋고, 그릇은 새 것일수록 좋다.

有其言無其行君子恥之

有其言無其行君子恥之

有 있을 유
其 그기
言 말씀 언
無 없을 무
其 그기
行 다닐 행
君 임금 군
子 아들 자
恥 부끄러울 치
之 갈지

말과 행동이 일치하지 않는 자는 군자가 아니다.

君子欲訥於言而敏於行

君子欲訥於言而敏於行

君 임금 군
子 아들 자
欲 하고자 할 욕
訥 말 더듬거릴 눌
於 어조사 어
言 말씀 언
而 말 이을 이
敏 빠를 민
於 어조사 어
行 다닐 행

行(행)하는 것은 먼저 하고 言(언)은 뒤로해라.

君子求諸己小人求諸人

君子求諸己小人求諸人

君 임금 군
子 아들 자
求 구할 구
諸 어조사 저
己 몸 기
小 작을 소
人 사람 인
求 구할 구
諸 어조사 저
人 사람 인

군자는 스스로 責(책=꾸짖다)하고 남을 責(책=비방하다)하지 않는다. 소인은 이와 반대이다.

臨淵羨魚不如退而結網

臨淵羨魚不如退而結網

臨 임할 임
淵 못 연
羨 부끄러워할 선
魚 물고기 어
不 아니 불
如 같을 여
退 물러날 퇴
而 말 이을 이
結 맺을 결
網 그물 망

다른 사람의 성공을 부러워하지 말고 스스로 노력하라.

文籍雖滿腹不如一囊錢

文 글월 문
籍 문서 적
雖 비록 수
滿 가득할 만
腹 배 복
不 아니 불
如 같을 여
一 한 일
囊 주머니 낭
錢 돈 전

학문이 깊어도 실행하지 못하면 한 주머니 돈만 못하다.

盛年不再來一日難再晨

盛 다할 성
年 해 년
不 아닐 부
再 두 재
來 올 래
一 한 일
日 날 일
難 어려울 난
再 두 재
晨 새벽 신

시간은 지나기 쉽고 다시 오지 않는다.

學問要根柢文章雷同

學 배울 학
問 물을 문
要 요긴할 요
根 뿌리 근
柢 뿌리 저
文 글월 문
章 글 장
雷 천둥 뢰
同 한가지 동

학문은 깊어야 하고, 문장은 독자적이어야 한다.

破山中賊易心中賊難

破 깨질 파
山 메 산
中 가운데 중
賊 도둑 적
易 바꿀 역
心 마음 심
中 가운데 중
賊 도둑 적
難 어려운 난

산중에 있는 도둑은 잡기가 쉬워도 마음속의 雜念(잡념)과 愁(수＝근심)는 없애기가 어렵다.

輕 가벼울 경
施 베풀 시
者 놈 자
必 반드시 필
好 좋을 호
奪 빼앗길 탈

善 착할 선
諂 아첨할 첨
者 놈 자
必 반드시 필
善 착할 선
驕 교만할 교

쉽게 주는 사람은 또 쉽게 빼앗기도 하고,
아첨하는 사람은 반드시 교만하다.

223

處晦者能顯據
顯者不見晦

處晦者能顯據
顯者不見晦

處 살 처
晦 그믐 회
者 놈 자
能 능할 능
顯 나타날 현
據 의지할 거

顯 나타날 현
者 놈 자
不 아니 불
見 볼 견
晦 그믐 회

아랫사람은 윗사람의 일을 잘 알지만,
윗사람은 아랫사람의 일을 잘 모른다.

224

悔 뉘우칠 회
昨 어제 작
非 아닐 비
者 놈 자
有 있을 유
之 갈 지

改 고칠 개
今 이제 금
過 지날 과
者 놈 자
鮮 드물 선
矣 어조사 의

지나간 일을 뉘우치는 사람은 많아도
지금 하고 있는 잘못을 고치려는 사람은 적다.

225

有心求名固非

有心避名亦非

有 있을유
心 마음심
求 구할구
名 이름명
固 군을고
非 아닐비

有 있을유
心 마음심
避 피할피
名 이름명
亦 또역
非 아닐비

군이 이름을 얻으려는 것도 나쁘지만
일부러 이름을 피하려는 것도 옳지 않다.

226

多言不可與遠多
動不可與久處

多 많을 다
言 말씀 언
不 아니 불
可 옳을 가
與 어조사 여
遠 멀 원
多 많을 다
動 움직일 동
不 아니 불
可 옳을 가
與 어조사 여
久 오랠 구
處 처할 처

말이 많은 사람은 비밀이 새기 쉽고,
움직이기를 많이 하는 사람은 일을 그르치기 쉽다.

積 쌓을 적
善 착할 선
之 갈 지
家 집 가
必 반드시 필
有 있을 유
餘 나머지 여
慶 경사 경
積 쌓을 적

不 아니 불
善 착할 선
之 갈 지
家 집 가
必 반드시 필
有 있을 유
餘 나머지 여
殃 재앙 앙

남을 알지 못하게 덕을 쌓으면 사람은 알지 못하지만 하늘의 도움을 받아 그 보복이 자손에까지 미치고, 惡(악)을 쌓게 되면 자손에게까지 惡(악)에 대한 보복이 미친다.

積善之家必有餘慶積

不善之家必有餘殃

積善之家必有餘慶積

不善之家必有餘殃

二人同心 其利斷垂
同心之言 其臭如蘭

二人同心 其利斷垂
同心之言 其臭如蘭

二 두 이
人 사람 인
同 한가지 동
心 마음 심
其 그 기
利 날카로울 리
斷 끊을 단
垂 드리울 수

同 한가지 동
心 마음 심
之 갈 지
言 말씀 언
其 그 기
臭 냄새 취
如 같을 여
蘭 난초 난

둘이서 마음을 합하면 그 날카로움이 쇠라도 끊을 수 있으니 무슨 일이든지 못할 것이 없다.

禍 재앙 화
之 갈 지
來 올 래
也 어조사 야
人 사람 인
自 스스로 자
生 날 생
之 갈 지

福 복 복
之 갈 지
來 올 래
也 어조사 야
人 사람 인
自 스스로 자
成 이룰 성
之 갈 지

禍福(화복)은 사람이 스스로 부른다.

有陰德者必有陽報
陰行者必有昭名

有陰德者必有陽報
陰行者必有昭名

有 陰 德 者 必 有 陽 報
있을 응달 큰덕 놈 반드시 있을 볕양 갚을
유 음 자 필 유 보

陰 行 者 必 有 昭 名
응달 다닐 놈 반드시 있을 밝을 이름
음 행 자 필 유 소 명

남몰래 덕을 쌓으면 반드시 하늘이 이에 보답하고
세상에 좋은 이름이 알려진다.

231

交友須帶三分俠氣
作人要存一點素心

交 사귈교
友 벗우
須 모름지기수
帶 띠대
三 석삼
分 나눌분
俠 협객협
氣 기운기

作 지을작
人 사람인
要 요긴할요
存 있을존
一 한일
點 점점
素 본디소
心 마음심

친구와 사귀는 데는 서로 돕고 서로 힘쓰게 하여 緩急相應(완급상응)하고 有無相通(유무상통)하는 三分(삼분)의 義俠心(의협심)이 없어서는 안된다. 또 사람다운 인물이 되려면 外物(외물)에 물들지 않는 인간 본래 순진함이 없으면 안된다.

青 푸를청
取 가질취
之 갈지
於 어조사어
藍 쪽람
而 말이을이
青 푸를청
於 어조사어
藍 쪽람

氷 얼음빙
水 물수
爲 할위
之 갈지
而 말이을이
寒 찰한
於 어조사어
水 물수

青取之於藍而青於藍

氷水爲之而寒於水

青取之於藍而青於藍

氷水爲之而寒於水

노력 여하에 따라서는 제자가 선생보다 훌륭해질 수도 있다. 노력이야 말로 귀중한 것이다.

233

德者事業之基未有基
不固而棟宇堅久者

德者事業之基未有基
不固而棟宇堅久者

德 큰 덕
者 놈 자
事 일 사
業 업 업
之 갈 지
基 터 기
未 아닐 미
有 있을 유
基 터 기
不 아니 불
固 굳을 고
而 말 이을 이
棟 기둥 동
宇 집 우
堅 굳을 견
久 오래 구
者 놈 자

어떤 사업이든 그 바탕이 되는 것은 도덕이다. 기초가 튼튼치 못하면 사업이나 가업이 여물고 오래가는 법은 없다.

天下有至貴而非勢位

也有至富而非金玉也

天下有至貴而非勢位
也有至富而非金玉也

天 하늘 천
下 아래 하
有 있을 유
至 이를 지
貴 귀할 귀
而 말 이을 이
非 아닐 비
勢 형세 세
位 벼슬 위
也 어조사 야
有 있을 유
至 이를 지
富 부유할 부
而 말 이을 이
非 아닐 비
金 쇠 금
玉 구슬 옥
也 어조사 야

천하에는 벼슬과 세력보다 귀한 것이 있고 금옥보다 더 좋은 보배가 있다.

235

苦心中常得悅心之趣
得意時便生失意之悲

苦心中常得悅心之趣
得意時便生失意之悲

苦 쓸고
心 마음심
中 가운데중
常 떳떳할상
得 얻을득
悅 즐거울열
心 마음심
之 갈지
趣 뜻취

得 얻을득
意 뜻의
時 때시
便 편할편
生 날생
失 잃을시
意 뜻의
之 갈지
悲 슬플비

苦心(고심) 가운데 또 낙이 있어 마음을 기쁘게 해주듯이
得意(득의) 속에서도 슬픔이 일어나게 된다. (苦는 樂의 씨앗)

236

謹德須謹於至微之事
施恩務施於不報之人

謹 삼갈 근
德 큰 덕
須 모름지기 수
謹 삼갈 근
於 어조사 어
至 이를 지
微 가늘 미
之 갈 지
事 일 사

施 베풀 시
恩 은혜 은
務 힘쓸 무
施 베풀 시
於 어조사 어
不 아니 불
報 갚을 보
之 갈 지
人 사람 인

덕행은 남의 눈에 띄지 않는 작은 것에 조심하고, 은혜는 갚을 수 없는 사람에게 베푸는 것이 좋다. 즉 베풀어 주고 은혜를 바래서는 안된다.

237

性 성품 성
燥 마를 조
心 마음 심
粗 거칠 조
者 놈 자
一 한 일
事 일 사
無 없을 무
成 이룰 성

心 마음 심
知 알 지
氣 기운 기
平 평평할 평
者 놈 자
百 일백 백
福 복 복
自 스스로 자
集 모을 집

性燥心粗者一事無成
心知氣平者百福自集

性燥心粗者一事無成
心知氣平者百福自集

성질이 조급하고 마음이 거칠은 사람은 무슨 일도 이룩하기 어렵지만,
마음이 부드럽고 기운이 화평한 사람에게는 많은 행복이 모여 있다.

238

尋常之溝無吞舟之魚 根淺則末短本傷則枝枯

尋 참을 심
常 항상 상
之 갈 지
溝 개천 구
無 없을 무
吞 삼킬 탄
舟 배 주
之 갈 지
魚 물고기 어

根 뿌리 근
淺 얕을 천
則 곧 즉
末 끝 말
短 짧을 단
本 근본 본
傷 다칠 상
則 곧 즉
枝 가지 지
枯 마를 고

배를 삼키는 큰 고기는 작은 개울에 살진 않고,
뜻이 큰 사람은 작은 일에 눈을 돌리지 않는다.

智 지혜 지
者 놈 자
樂 좋아할 요
水 물 수
仁 어질 인
者 놈 자
樂 좋아할 요
山 뫼 산
智 지혜 지
者 놈 자

動 움직일 동
仁 어질 인
者 놈 자
靜 고요할 정
智 지혜 지
者 놈 자
樂 즐길 락
仁 어질 인
者 놈 자
壽 목숨 수

知者(지자)는 사물의 이치를 통달하며 무엇이든지 막히지 않고 물이 흐르듯 하고,
仁者(인자)는 의리에 편안하며 움직이지 않고 산과 같이 하기 때문에 장수한다.

智者樂水 仁者樂山 智者動 仁者靜 智者樂 仁者壽

智者樂水仁者靜智者樂仁者壽

動仁者靜智者樂仁者壽

君子之交淡若水小人之交甘

若醴君子淡以親小人甘以絕

君 임금 군
子 아들 자
之 갈 지
交 사귈 교
淡 물 맑을 담
若 같을 약
水 물 수
小 작을 소
人 사람 인
之 갈 지
交 사귈 교
甘 달 감

若 같을 약
醴 단술 례
君 임금 군
子 아들 자
淡 물 맑을 담
以 써 이
親 친할 친
小 작을 소
人 사람 인
甘 달 감
以 써 이
絕 끊을 절

군자의 사귐은 담백하며 오래 계속되고, 소인의 사귐은 짙으나 오래가지 못하고,

군자는 도덕을 사귀고, 소인은 이해로 사귀기 때문이다.

241

不責小人過不發人陰私不念人
舊惡三者可以養德亦可以遠害

不責小人過不發人陰私不念人舊惡三者可以養德亦可以遠害

不 아니 불
責 꾸짖을 책
小 작을 소
人 사람 인
過 지날 과
不 아니 불
發 드러낼 발
人 사람 인
陰 그늘 음
私 사사 사
不 아니 불
念 생각 염
人 사람 인

舊 옛 구
惡 악할 악
三 석 삼
者 놈 자
可 옳을 가
以 써 이
養 기를 양
德 큰 덕
亦 또 역
可 옳을 가
以 써 이
遠 멀 원
害 해할 해

● 남의 작은 허물을 탓하지 않고 남의 비밀을 드러내지 않고 남의 나쁜 점을 생각지 않는다. 이 세가지를 실행하는 것은 자기의 德性(덕성)을 기르는 것도 되고 남의 危害(위해)를 피하는 것도 된다.

242

人之過誤宜恕而在己則不可恕

己之困辱當忍而在人則不可忍

人之過誤宜恕而在己則不可恕

人 사람인
之 갈지
過 지날과
誤 그릇할오
宜 마땅의
恕 용서할서
而 말이을이
在 있을재
己 몸기
則 곧즉
不 아니불
可 옳을가
恕 용서할서

己 몸기
之 갈지
困 곤할곤
辱 욕되게할욕
當 마땅당
忍 참을인
而 말이을이
在 있을재
人 사람인
則 곧즉
不 아니불
可 옳을가
忍 참을인

남의 언행에 대해서는 관대하지 않으면 안 된다. 이를 참고 견디어야 한다.

大寒至霜雪降然後知松栢之

茂據難履危利害陳于前然後知

大寒至霜雪降然後知松栢之

茂據難履危利害陳于前然後知

大
큰 대

寒
찰 한

至
이를 지

霜
서리 상

雪
눈 설

降
내릴 강

然
그럴 연

後
뒤 후

知
알 지

松
솔 송

栢
측백 백

之
갈 지

茂
무성할 무

據
의지할 거

難
어려울 난

履
밟을 리

危
위태할 위

利
이로울 리

害
해할 해

陳
베풀 진

于
어조사 우

前
앞 전

然
그럴 연

後
뒤 후

知
알 지

사람은 어려움에 처해 보아야 진가를 알게 된다.

勿謂今日不學而有來日勿謂今年

不學而有來年日月逝矣歲不我延

勿謂今日不學而有來日勿謂今年

不學而有來年日月逝矣歲不我延

不 아니불
學 배울학
而 말이을이
有 있을유
來 올래
年 해년
日 날일
月 달월
逝 갈서
矣 어조사의
歲 해세
不 아니불
我 나아
延 끌연

勿 말물
謂 고칠위
今 이제금
日 날일
不 아니불
學 배울학
而 말이을이
有 있을유
來 올래
日 날일
勿 말물
謂 고칠위
今 이제금
年 해년

즉 학문은 소년시절에 해야 한다.

젊은 시절은 두 번 돌아오지 않고, 光陰(광음)은 사람을 기다리지 않는다.

245

常須愛養精力
精力稍不足則
倦所臨事皆勉強而無減意接
賓客語言尚可見況臨大事乎

常 떳떳할 상
須 모름지기 수
愛 사랑 애
養 기를 양
精 정할 정
力 힘 력
精 정할 정
力 힘 력
稍 끝 초
不 아닐 부
足 발 족
則 곧 즉

倦 게으를 권
所 바 소
臨 임할 임
事 일 사
皆 다 개
勉 힘쓸 면
强 강할 강
而 말 이을 이
無 없을 무
滅 꺼질 멸
意 뜻 의
接 이을 접

賓 손빈
客 손 객
語 말씀 어
言 말씀 언
尚 오히려 상
可 옳을 가
見 볼 견
況 하물며 황
臨 임할 임
大 큰 대
事 일 사
乎 어조사 호

건강하지 못하면 정신이 우울해서 유쾌하지 못하고 애써 일을 해도 충분히 성의을 다할 수가 없다. 사람과의 應對(응대)에도 영향이 미친다. 더구나 중요한 사업에 종사하려면 더욱 건강하여 精力(정력)의 充實(충실)이 필요하다.

희묵휘필 戲墨揮筆

초판 인쇄 2015년 7월 10일
초판 발행 2015년 7월 15일

저　자 | 鷺仙 李玉東
디자인 | 이명숙 · 양철민
발행자 | 김동구
발행처 | 명문당(1923. 10. 1 창립)
주　소 | 서울시 종로구 윤보선길 61(안국동)
　　　　우체국 010579-01-000682
전　화 | 02)733-3039, 734-4798(영), 733-4748(편)
팩　스 | 02)734-9209
Homepage | www.myungmundang.net
E-mail | mmdbook1@hanmail.net
등　록 | 1977. 11. 19. 제1~148호

ISBN 979-11-85704-33-3 (93640)
20,000원